# 手＋腳
# 美術解剖學

加藤公太

瑞昇文化

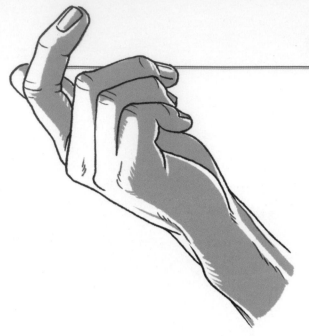

# 目次

# 解剖篇

## ▶ 手部

### 手的骨骼

### 手的韌帶

### 手的肌肉

### 肌肉的重疊方式

## ▶ 腳部

## 範例篇

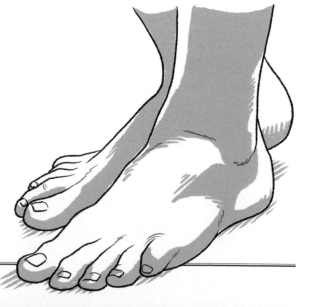

序言

我一邊與編輯討論，一邊決定了本書的企劃。由於目前市面上已有許多關於美術解剖學的書，所以要找出與其他書籍主題不重複的新企劃是件挺辛苦的事。

美術解剖學的教科書要普及才有價值。雖然著作是所謂的作品，但卻又不是作品。與其說本書是美術作品，更像是工具書。只要用起來越方便，就會越普及。由於縱使寫出自命不凡的內容，也不能普及化，所以我們討論了各種實用的內容。經過多次商討後，我們決定以「手部和腳部的美術解剖學」的主題企劃來撰寫本書。

我在構思本書內容時，把保羅・理歇爾（Paul Richer）與哥特佛萊德・巴姆斯（Gottfried Bammes）的教科書當成基礎，不過無論是哪本教科書，內容都不足以讓我把手與腳的資料彙整成一本書。就連被世界各地的人作為參考的理歇爾的教科書，有關腳趾骨頭的解說，也只有一句「與手指相似」而已。我想也是，畢竟可以透過自己的手腳來進行確認，而且也許也有「若要勉強大腦記住那麼詳細的知識的話，還是省略比較好吧」這種考量（順便一提，在由理歇爾提供插圖的醫學書籍中，手指的構造畫得相當詳細）。「反過來説的話，在美術解剖學中，這也許是還沒有詳細解說的部位」我一邊這樣想，一邊寫作。

本書的前半部是解剖篇。我彙整了在美術解剖學中經常被提起的內容。在解剖學教科書的肌肉圖片中，大多會保留指尖的皮膚，所以我認為連指尖的肌腱都有畫出來的解剖圖應該會很罕見吧。

後半部則是範例篇。刊載了可以自己練習的方法。在範例頁面中，我透過社群網站募集到了願意參與作畫的參與者們。雖然我自認以相當明確的條件下達了指示，但成品卻和我想像的有所出入。無論加上什麼樣的條件也不會消失的東西，應該就是創作者的個性吧。我認為，當大家一邊臨摹參考本書，一邊練習時，畫出來的成品也會各不相同。

最後，即使採用動畫或漫畫式畫法，這類整體上呈現比較抽象的作品，在畫手與腳部時，大多還是會畫得很逼真。尤其是手部，手勢的豐富程度僅次於臉部表情，也是大家平常就很熟悉的事物。即使只有一點不協調，觀看者也會敏銳地察覺到。「只要會畫手部，就能獨當一面」如同這句話那樣，在美術史中留名的巨匠們也都做了很多練習。希望本書能協助大家提升繪畫表現技巧。

解剖篇

手部

# 手的骨骼

手的骨骼可以分成，位於手腕側且占據手掌3分之1的腕骨、位於手指側且占據手掌3分之2的掌骨，以及指骨。在拇指的指骨中，沒有中央那段骨頭（中節指骨）。

▸ **手掌面**
（手掌側）

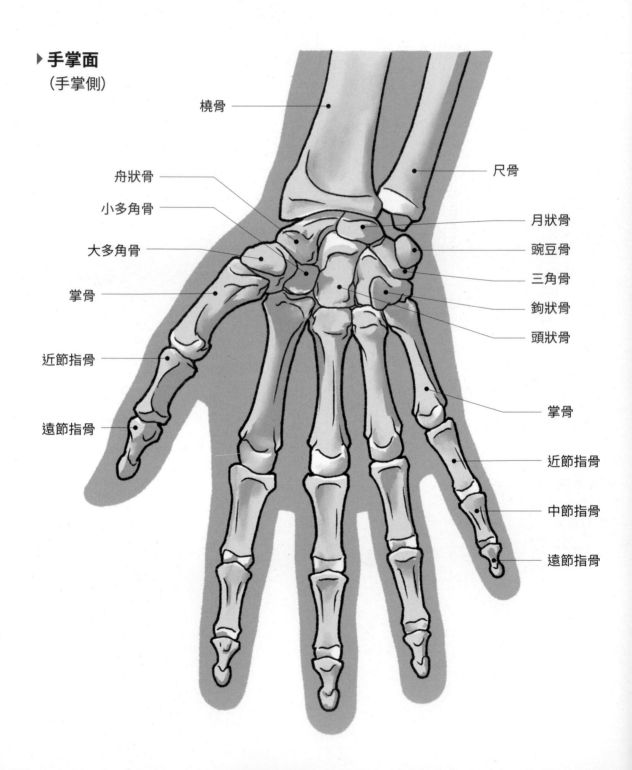

橈骨

尺骨

舟狀骨

小多角骨

大多角骨

掌骨

近節指骨

遠節指骨

月狀骨

豌豆骨

三角骨

鉤狀骨

頭狀骨

掌骨

近節指骨

中節指骨

遠節指骨

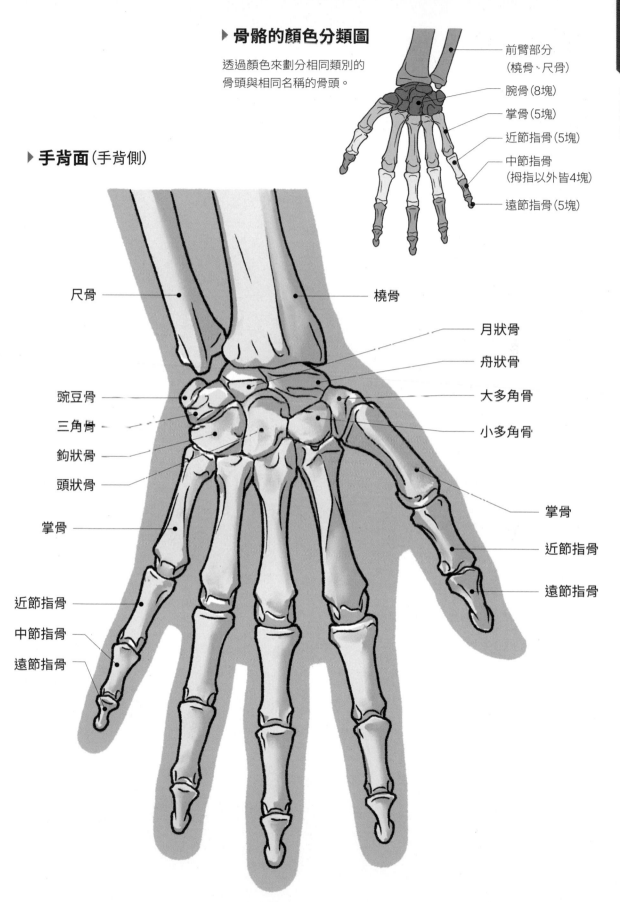

**▶骨骼的顏色分類圖**

透過顏色來劃分相同類別的
骨頭與相同名稱的骨頭。

前臂部分
（橈骨、尺骨）

腕骨（8塊）

掌骨（5塊）

近節指骨（5塊）

中節指骨
（拇指以外皆4塊）

遠節指骨（5塊）

**▶手背面**（手背側）

尺骨

橈骨

月狀骨

舟狀骨

豌豆骨

大多角骨

三角骨

鉤狀骨

小多角骨

頭狀骨

掌骨

掌骨

近節指骨

近節指骨

遠節指骨

中節指骨

遠節指骨

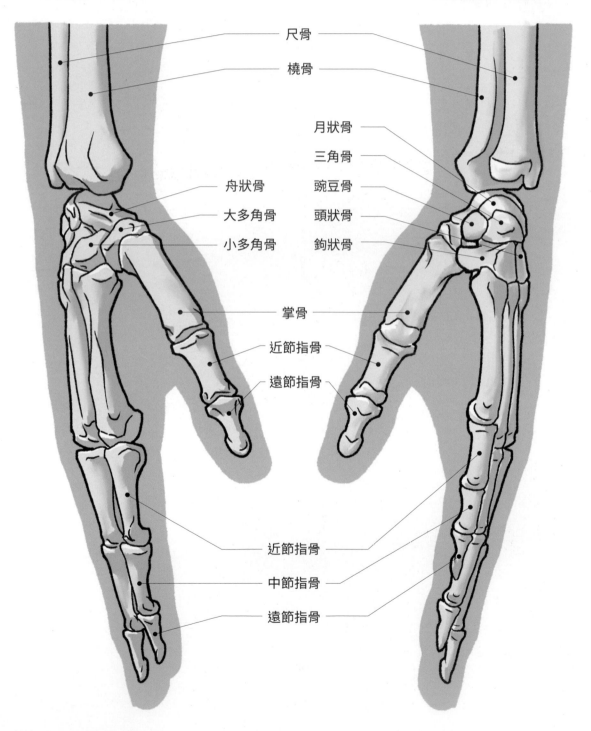

尺骨

橈骨

月狀骨

三角骨

舟狀骨

豌豆骨

大多角骨

頭狀骨

小多角骨

鉤狀骨

掌骨

近節指骨

遠節指骨

近節指骨

中節指骨

遠節指骨

# 【 關節的示意圖 】

關節是骨頭與骨頭之間的連接部位。4根手指間很相似的骨頭的關節名稱是相同的。透過顏色來表示各個關節。

▶ **手掌面**(手掌側)

▶ **從側面所看到的虛線剖面圖**

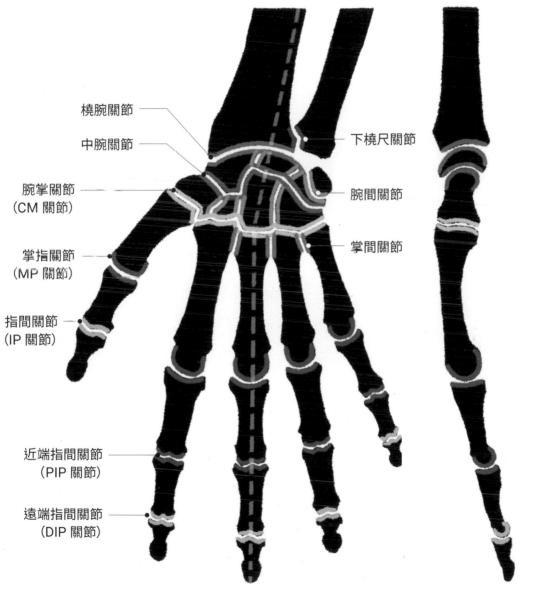

橈腕關節

中腕關節

腕掌關節
(CM 關節)

掌指關節
(MP 關節)

指間關節
(IP 關節)

近端指間關節
(PIP 關節)

遠端指間關節
(DIP 關節)

下橈尺關節

腕間關節

掌間關節

手指關節的簡稱源自於英文詞彙。

CM關節 ▶ Carpo-Metacarpal joint

MP關節 ▶ Metacarpo-Phalangeal joint

IP關節 ▶ Inter-Phalangeal joint（只有拇指）

PIP關節 ▶ Proximal Inter-Phalangeal joint
（拇指以外的4根手指）

DIP關節 ▶ Distal Inter-Phalangeal joint
（拇指以外的4根手指）

# 手的韌帶

韌帶是用來連接骨頭與骨頭的強韌結締組織。韌帶由膠原纖維所構成，會在關節上繞一圈，將關節完全覆蓋。韌帶有時也會在腕骨關節中。

## ▶手掌面
（手掌側）

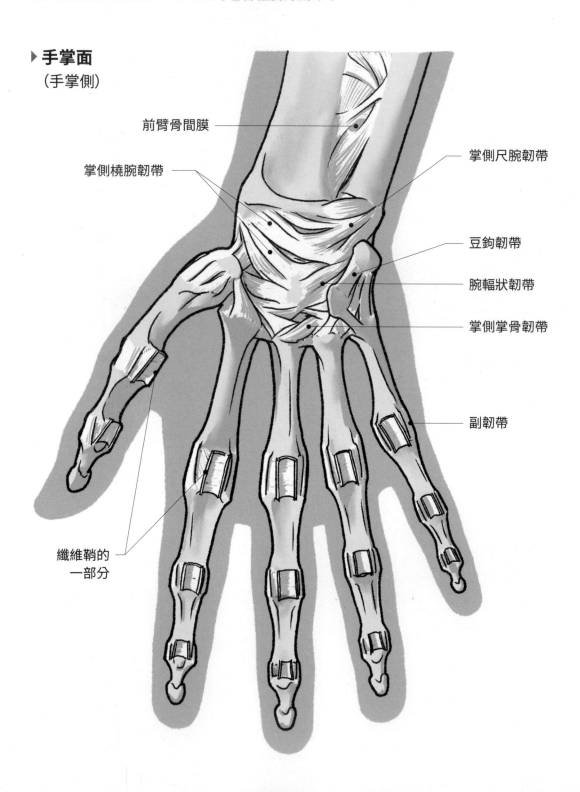

前臂骨間膜

掌側橈腕韌帶

掌側尺腕韌帶

豆鉤韌帶

腕輻狀韌帶

掌側掌骨韌帶

副韌帶

纖維鞘的
一部分

▶ **手背面**
（手背側）

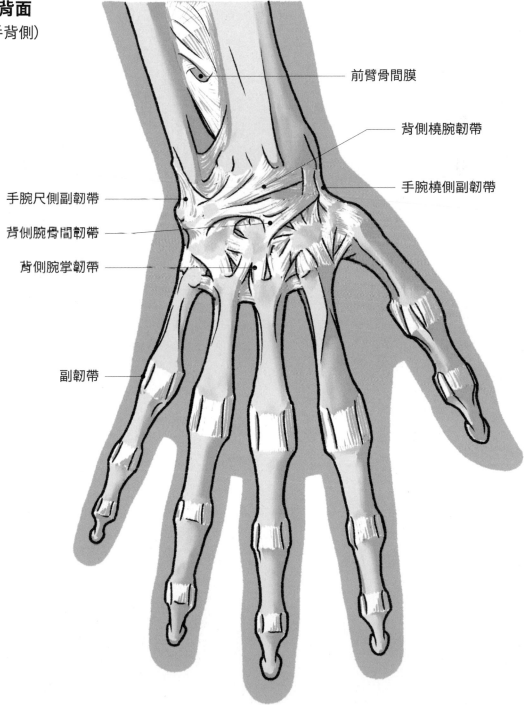

前臂骨間膜

背側橈腕韌帶

手腕橈側副韌帶

手腕尺側副韌帶

背側腕骨間韌帶

背側腕掌韌帶

副韌帶

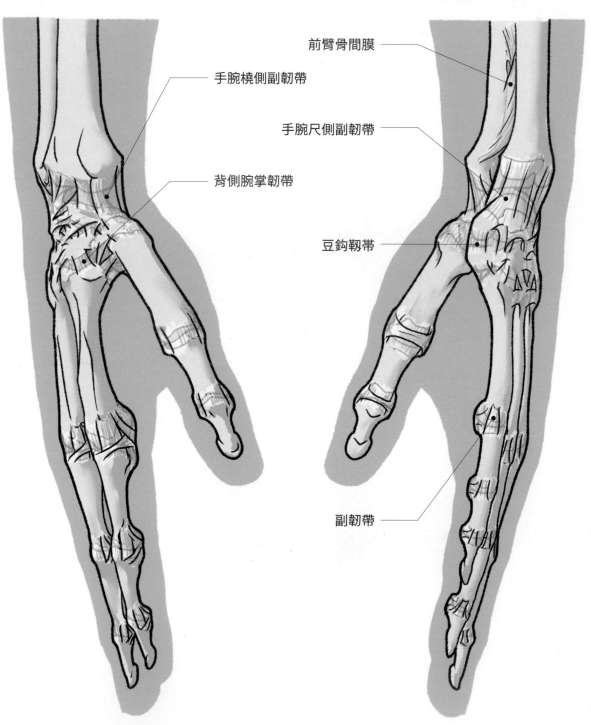

▶ **外側面**（拇指側）

▶ **內側面**（小指側）

前臂骨間膜

手腕橈側副韌帶

手腕尺側副韌帶

背側腕掌韌帶

豆鉤韌帶

副韌帶

# 手的肌肉

肌肉是由用來連接骨頭與肌肉的白色肌腱，以及紅色的肌纖維所構成。當肌肉收縮時，紅色肌纖維的部分會縮短。雖然白色肌腱的部分有彈性，但不會縮短。

## ▶手掌面
（手掌側）

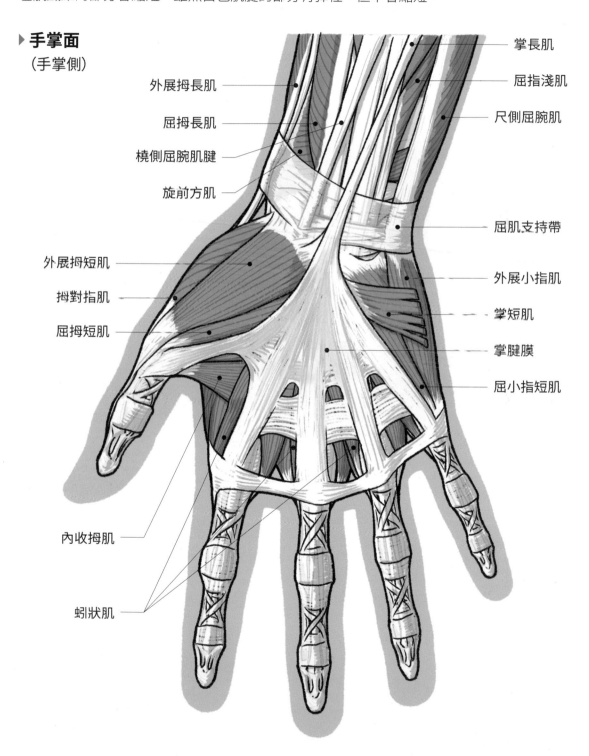

掌長肌

屈指淺肌

尺側屈腕肌

屈肌支持帶

外展小指肌

掌短肌

掌腱膜

屈小指短肌

外展拇長肌

屈拇長肌

橈側屈腕肌腱

旋前方肌

外展拇短肌

拇對指肌

屈拇短肌

內收拇肌

蚓狀肌

## ▶ 手背面（手背側）

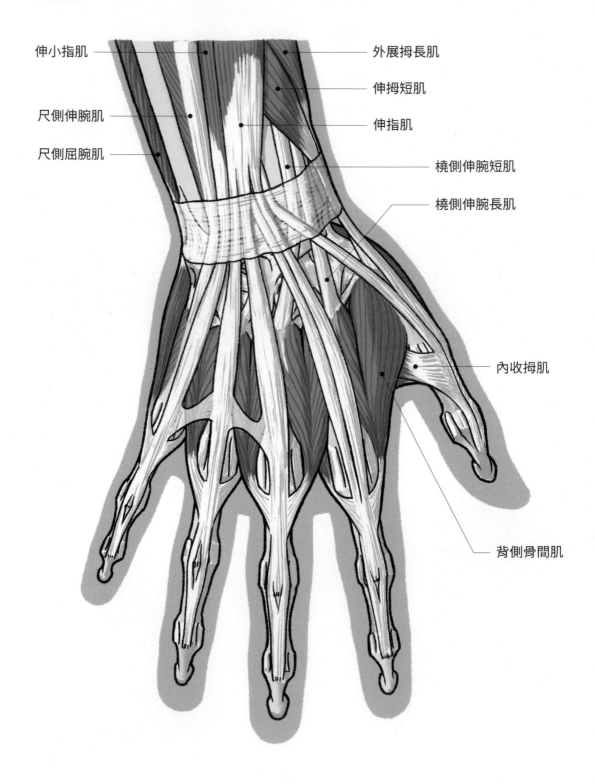

伸小指肌

尺側伸腕肌

尺側屈腕肌

外展拇長肌

伸拇短肌

伸指肌

橈側伸腕短肌

橈側伸腕長肌

內收拇肌

背側骨間肌

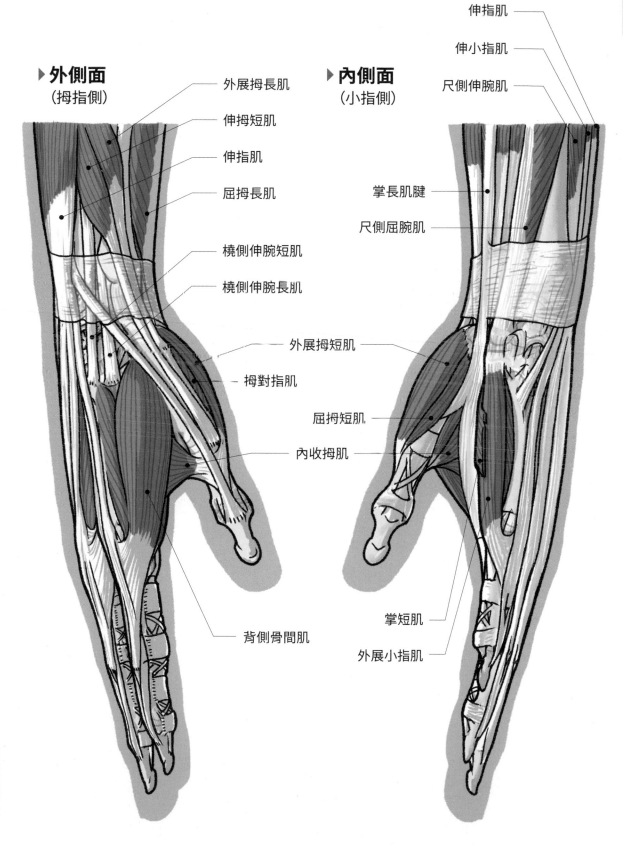

▶**外側面**
（拇指側）

外展拇長肌

伸拇短肌

伸指肌

屈拇長肌

橈側伸腕短肌

橈側伸腕長肌

外展拇短肌

拇對指肌

內收拇肌

背側骨間肌

▶**內側面**
（小指側）

伸指肌

伸小指肌

尺側伸腕肌

掌長肌腱

尺側屈腕肌

屈拇短肌

掌短肌

外展小指肌

# 肌肉的重疊方式

從此頁開始，會在骨頭上加上肌肉來進行潤飾（呈現立體感）。

## ▶手掌面
（手掌側）

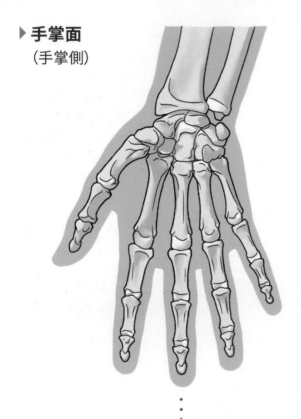

### 1 從手掌面看到的手部骨骼

在畫手部的骨骼圖時，基本上會讓手指處於伸直的狀態。手指一旦彎曲，就會產生透視感，使觀看者變得較難理解臨摹圖中的距離感。雖然在作畫時，從食指到小指之間大多會處於併攏狀態，但在本書中，則讓手指處於自然打開來的狀態。

使用灰色來表示手部輪廓。在美術解剖學的教科書等當中，經常會畫出輪廓。這是因為，重點不僅是觀察骨骼與肌肉這些內部構造的形狀，「觀察從皮膚到內部構造之間的距離」也是重要的學習項目之一。

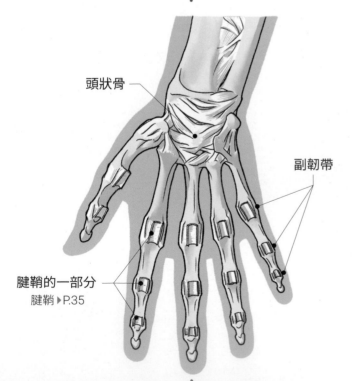

頭狀骨

副韌帶

腱鞘的一部分
腱鞘▶P.35

### 2 手掌的韌帶

韌帶是強韌的膠原纖維，用來連接骨頭與骨頭。在手部的骨骼中，韌帶會出現在手腕附近與手指關節等處。腕骨部分的韌帶，大致上會斜向地分布，並朝向位於腕骨中央的頭狀骨。

指尖中有縱向分布於側面的韌帶（副韌帶）。在指尖正面，可以看到腱鞘的一部分。腱鞘內分布著用來彎曲手指的肌腱。另外，肌肉有時也會附著在韌帶上。

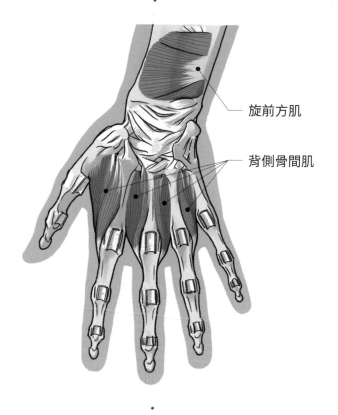

旋前方肌

背側骨間肌

## 3 旋前方肌與背側骨間肌

在從手肘到手腕的前臂區域中，旋前方肌是位於最深層\*的肌肉之一。大致呈現四方形的形狀。在被分成2層的中央部分，放射狀的肌肉會從尺骨朝向橈骨分布。透過自己的手臂來彎曲手肘，做出可以看到手背的旋前動作時，此肌肉會發揮作用。位於掌骨之間的是背側骨間肌。手指在進行打開或併攏的動作時，會把中指當成運動軸。在進行打開手指的動作（外展）時，此肌肉會發揮作用。肌肉會各自朝向中指，進行附著。只要用力拉住此處，中指以外的部分就會朝外側擴展。只有中指能讓此肌肉朝拇指側與小指側活動。此肌肉的作用為外展。因此，只有中指無論朝哪側活動，都是在進行外展動作。

※肌肉會摺疊成好幾層。接近皮膚位置為淺層（部），位置愈裡面，就是愈深層的部位。

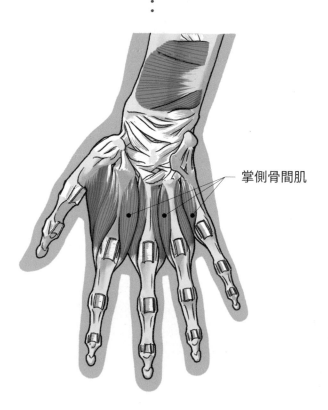

掌側骨間肌

## 4 掌側骨間肌

掌側骨間肌的作用為，讓食指到小指的部分併攏。背側骨間肌附著在掌骨中指對向的表面上。另一方面，掌側骨間肌則附著在掌骨中指的外側表面上。雖然此肌肉會出現在食指、無名指以及小指中，但不會出現在拇指裡。在拇指內比較淺層的部位中，會有名為內收拇肌（P.18）的肌肉。19世紀的亨勒（Henle）\*在解剖學書籍中，曾介紹過拇指的掌側骨間肌。不過，此肌肉在現代則被視為內收拇肌的一部分，或是屈拇短肌的深頭。

※雅各布・亨勒（Jacob Henle）。德國的解剖學家。

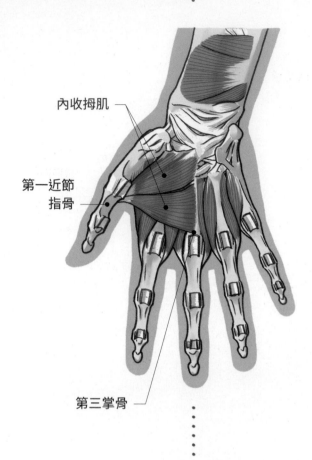

內收拇肌

第一近節
指骨

第三掌骨

## 5 ▶ 內收拇肌

內收拇肌是扇形肌肉，起點為遠端腕骨※
外側的一半與第三掌骨的前緣，止點則是
第一近節指骨。

肌肉形狀為薄板狀，作用為讓拇指靠近中
指的掌骨。在外觀上，會在拇指與食指之
間的手掌側掌蹼上形成掌紋。

※指的是橈側（拇指側）的大多角骨+小多角骨+頭狀
骨+鉤狀骨。

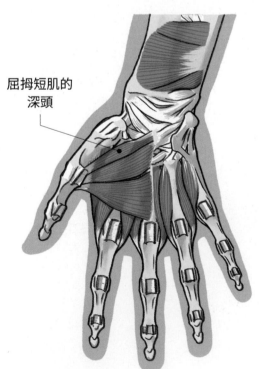

屈拇短肌的
深頭

## 6 ▶ 屈拇短肌的深頭

屈拇短肌是用來彎曲拇指的肌肉，可分成
淺頭與深頭。深頭的起點為，大·小多角
骨與頭狀骨。深頭會附著在拇指的近節指
骨底的種子骨上。

一般來說，淺頭與深頭會附著在止點上。
由於這次採用的是將一條條肌肉逐漸重疊
起來的呈現方法，所以在標示時，會將肌
肉分開來。

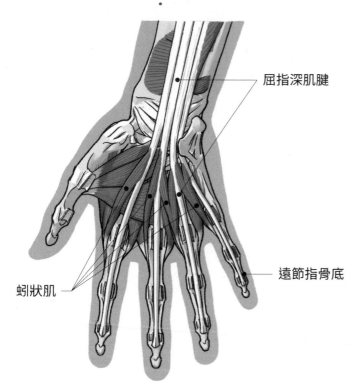

屈指深肌腱

遠節指骨底

蚓狀肌

## 7 屈指深肌腱與蚓狀肌

屈指深肌腱能夠讓4根手指的第一關節彎曲,其位置位於腕骨中央,會稍微通過小指側,從食指分布到小指的遠節指骨底。在掌骨高度的位置,蚓狀肌會附著在肌腱的側面上。在骨間肌當中,肌肉會以中指作為基準,進行附著。另一方面,蚓狀肌會附著在近節指骨底的拇指側的側面。

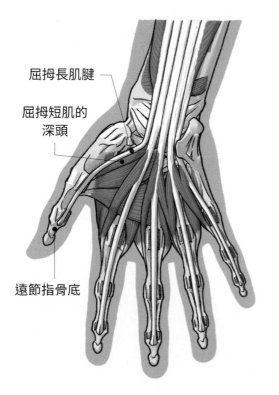

屈拇長肌腱

屈拇短肌的深頭

遠節指骨底

## 8 屈拇長肌腱

用來彎曲拇指的屈拇長肌腱,會通過屈指深肌的拇指側,越過屈拇短肌的深頭的正面後,朝向拇指的遠節指骨底。越過腕骨後,會在該處附近朝拇指彎曲。
在手指的關節中,肌腱的表面會被名為腱鞘的結締組織所包覆。腱鞘的作用為,將肌腱的通道固定。因此會通過骨頭附近。

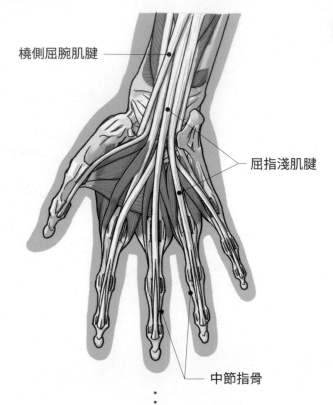

橈側屈腕肌腱

屈指淺肌腱

中節指骨

## 9 屈指淺肌腱與 橈側屈腕肌腱

屈指淺肌腱會在手腕附近通過第三·第四屈指深肌的肌腱正面，呈放射狀擴散，並在手指骨頭的高度沿著屈指深肌腱分布，在近節指骨的中間附近形成2個分支，並附著在中節指骨上。屈指深肌腱會通過形成2個分支的肌腱通道，附著在遠節指骨上。此部位叫做腱交叉，已知作為是用來彎曲手指第一關節與第二關節的構造。

橈側屈腕肌腱會橫向通過屈指淺肌腱的正面，在屈拇長肌腱的橈側進入內收拇肌的深層，最後停在第二掌骨的底部。在手腕橈側可以清楚看到的就是橈側屈腕肌腱。

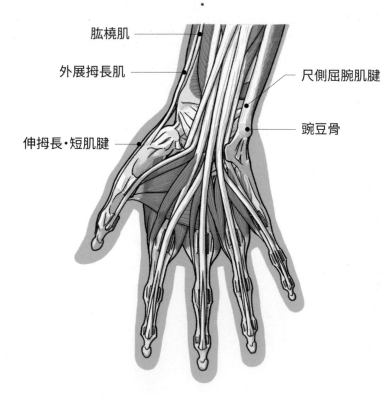

肱橈肌

外展拇長肌

伸拇長·短肌腱

尺側屈腕肌腱

豌豆骨

## 10 尺側屈腕肌腱與 拇指的伸肌

尺側屈腕肌腱會朝著小指側的豌豆骨分布。從身體表面也能清楚地觀察到此肌腱。試著活動手腕，找出能明顯看到此肌腱的姿勢吧。女性的身體表面比較平緩，此時只要用觸摸的方式來確認即可。在拇指側，從手腕側開始，肱橈肌、外展拇長肌、伸拇短肌腱、伸拇長肌腱會依序構成輪廓。

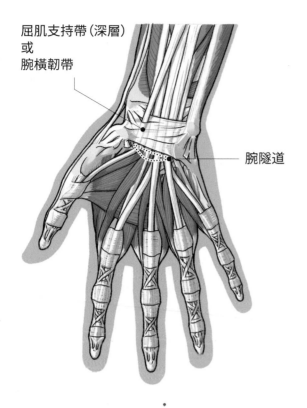

屈肌支持帶（深層）
或
腕橫韌帶

腕隧道

## 11　屈肌支持帶與
　　　手指的纖維鞘

屈肌支持帶是橫向通過腕骨的強韌結締組織，並會製造用來彎曲手指的屈肌通道。被腕骨與屈肌支持帶包圍起來的隧道叫做腕隧道。肌腱通過腕隧道後，就會呈扇形擴散。

屈肌支持帶也會成為拇指根部與小指根部的肌肉所附著的根基部分。為了與手腕表層的支持帶劃分區別，所以有時也會標示成「腕橫韌帶」。指尖的白色纖維是纖維鞘，包含橫向的橫部與斜向的十字部。

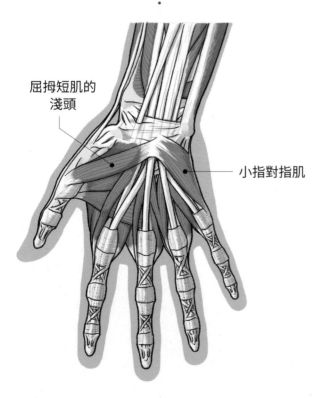

屈拇短肌的
淺頭

小指對指肌

## 12　屈拇短肌的淺頭與
　　　小指對指肌

在拇指側，屈拇短肌的淺頭在分布時，會包覆從屈肌支持帶到屈拇長肌腱的部分，並附著在掌骨的種子骨上。

在小指側，小指對指肌會從屈肌支持帶朝向掌骨附著。小指對指肌幾乎不會對小指側的輪廓產生影響。

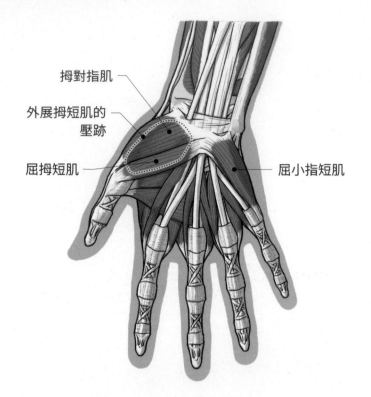

拇對指肌

外展拇短肌的
壓跡

屈拇短肌

屈小指短肌

## 13 拇對指肌與 屈小指短肌

在拇指側，拇對指肌會構成拇指側的輪廓。在拇對指肌與屈拇短肌的表面，在上部可以看到重疊的外展拇短肌的壓跡（被按壓的痕跡）。

在小指側，屈小指短肌會構成小指側的輪廓。屈小指短肌會完全覆蓋小指對指肌。在腳部中，小指側的短屈肌與對趾肌會成為相同的肌肉。雖然屈小指短肌的名稱中帶有「短」這個字，但名為屈小指長肌的肌肉並不存在。

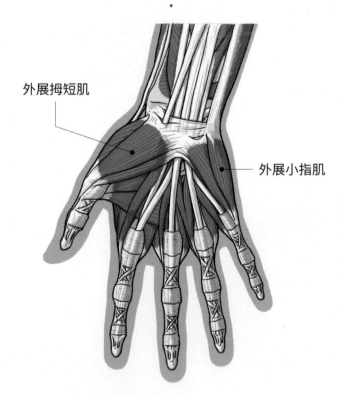

外展拇短肌

外展小指肌

## 14 外展拇短肌與 外展小指肌

在拇指的屈肌當中，外展拇短肌位於最表層。獨立性也很高，只有此肌肉能夠輕易地分離。

雖然其他肌肉在解剖圖中被明確地分開來，但實際情況裡，大多會附著在其他部位上，無法順利地分離。在小指側，外展小指肌會覆蓋表層，使小指側的輪廓變得完整。

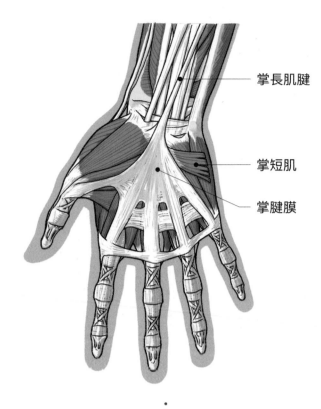

掌長肌腱

掌短肌

掌腱膜

## 15 掌腱膜與掌短肌

掌腱膜會以扇形方式覆蓋手掌的中央部。此腱膜會在手掌中央製造出凹陷部位。在手腕側，掌長肌腱會與其會合。目前已知人們約有10%的機率會缺少掌長肌。不過即使缺少掌長肌，掌腱膜還是會存在，因此人們會分別將其視為不同的構造。

在掌腱膜的小指側邊緣，掌短肌會朝著皮膚方向分布。屬於頸部以下的肌肉，會附著在皮膚上的皮肌很罕見。當手部用力握住束西時，此肌肉會在手掌的小指側隆起部分形成紋路，以產生防滑的效果。

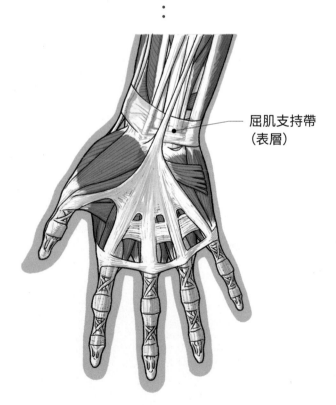

屈肌支持帶
（表層）

## 16 屈肌支持帶（表層）

最後，在手腕中把肌腱捆成束的屈肌支持帶會覆蓋表面。若沒有此纖維的話，手腕中就不會產生最細部分。

在學習肌肉的知識時，除了記住名稱、形狀、位置以外，如果能在腦中彙整出重疊部分與附著部分的話，就能提昇學習效果。把一個個重疊部分持續地畫出來，也是學習方法之一。

## ▶ 手背面（手背側）

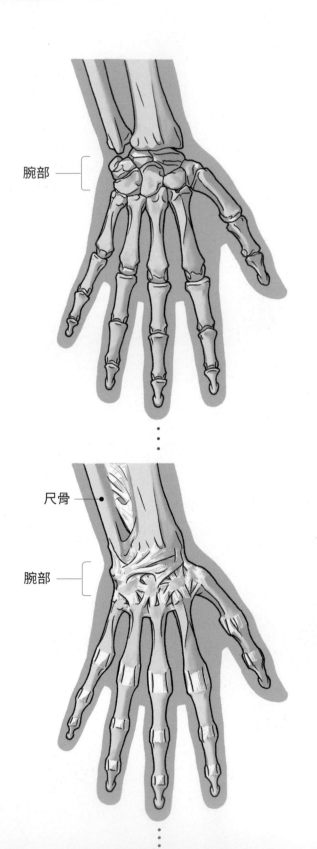

腕部

尺骨

腕部

## 1 手背面的骨骼

在腕骨側，手背的骨骼會形成一道平緩隆起的曲線。大家可以觀察自己的手背，確認中央區域附近的隆起部分。

當手部自然打開時，指背（手指背部）也會朝向手掌側，形成平緩隆起的曲線。

## 2 手背的韌帶

此圖為包覆著關節的韌帶。在手腕的附近，韌帶會朝著尺骨側的腕骨分布。

另外，纖維會朝著相鄰骨頭的方向分布。而在腕骨中，纖維會呈放射狀分布，讓骨頭與骨頭之間堅固地相連。

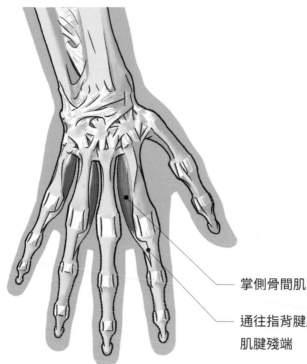

## 3 掌側骨間肌

在骨間肌當中，掌側骨間肌的作用為，透過分布於手掌側的肌肉來讓手指併攏。手指側的附著部位，會朝著中指的反方向分布，然後與用來伸長手指，並且名為指背腱膜的肌腱會合，最後止於會合處的結締組織。

由於還沒有標示用來伸長手指的肌腱，所以透過殘端來標示。

── 掌側骨間肌

── 通往指背腱膜的
　　肌腱殘端

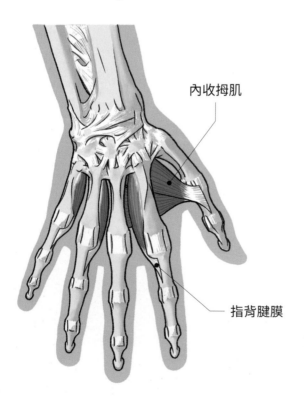

## 4 內收拇肌

內收拇肌是用來構成拇指與食指之間蹼的肌肉之一。此肌肉也和掌側骨間肌一樣，從手掌側會比較容易觀察。在標示層構造時，必須標示出此肌肉。

內收拇肌

── 指背腱膜

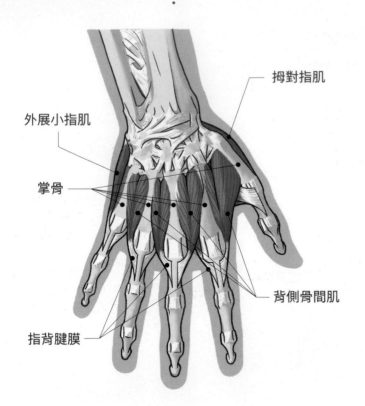

拇對指肌

外展小指肌

掌骨

背側骨間肌

指背腱膜

## 5 ▶ 背側骨間肌與<br>拇指和小指的肌肉

在掌骨之間的肌肉中,背側骨間肌位於手背側。由於張開手指時會發揮作用,所以在指尖側,此肌肉會朝著中指方向分部,附著在指背腱膜上。而在拇指與小指側,拇對指肌與外展小指肌會分別構成手掌的輪廓。

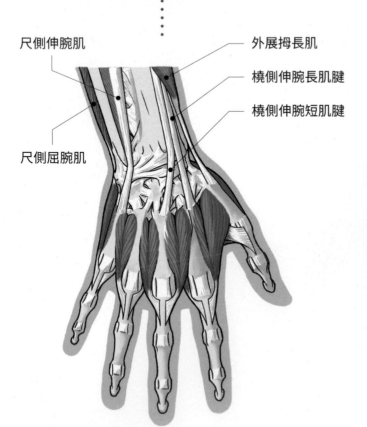

尺側伸腕肌

外展拇長肌

橈側伸腕長肌腱

橈側伸腕短肌腱

尺側屈腕肌

## 6 ▶ 構成手腕輪廓<br>的肌肉

外展拇長肌附著在第一掌骨的手腕側。可以同樣地看到,附著在食指掌骨上的橈側伸腕長肌腱、附著在中指掌骨上的橈側伸腕短肌腱、附著在小指掌骨上的尺側伸腕肌腱、位於小指側輪廓上的尺側屈腕肌。

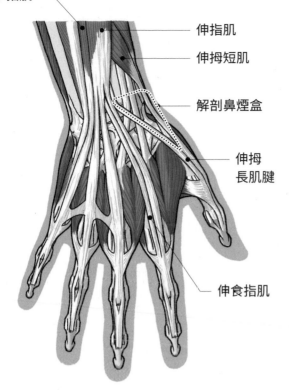

伸小指肌

伸指肌

伸拇短肌

解剖鼻煙盒

伸拇
長肌腱

伸食指肌

## 7 手指的伸肌

用來伸長拇指的伸拇長肌與伸拇短
肌的2條肌腱，會形成細長的三角
形空隙。此三角形區域也被稱作解
剖鼻煙盒（P.32）。

食指有2條肌腱，位於拇指側的是
伸指肌，位於小指側的則是伸食指
肌。中指與無名指內有伸指肌，小
指內有伸小指肌。

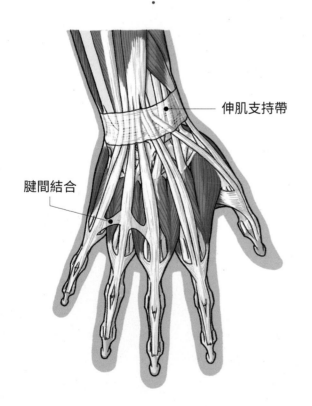

伸肌支持帶

腱間結合

## 8 伸肌支持帶

用來把手腕肌腱捆成束的結締組織
叫做伸肌支持帶。透過此結締組
織，手指的肌腱就不會大幅度地活
動。名為腱間結合的結締組織，會
橫向地通過從中指分布到小指的伸
肌之間。此構造的作用也是為了避
免肌腱的位置大幅偏離。

# 手的靜脈

在手背側會比較容易觀察到手部的血管（靜脈）。只要讓手部低於心臟，並且用力的話，就會更容易觀察到血管。

皮下靜脈的分布情況存在很大的個別差異，即使是同卵雙胞胎，分布情況也會有所不同。

頭靜脈

手背靜脈弓

貴要靜脈

尺骨頭

副頭靜脈

在手背區域，靜脈的概略分布情況會形成弧形。靜脈會圍繞著此弧形與位於手腕小指側的隆起部位（尺骨頭）來分布。下方的2張圖是用來呈現古希臘雕刻《里亞切青銅武士像B》的血管示意圖。

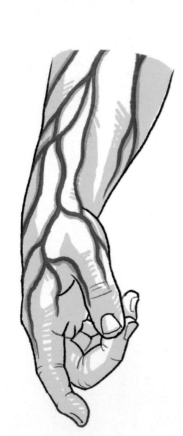

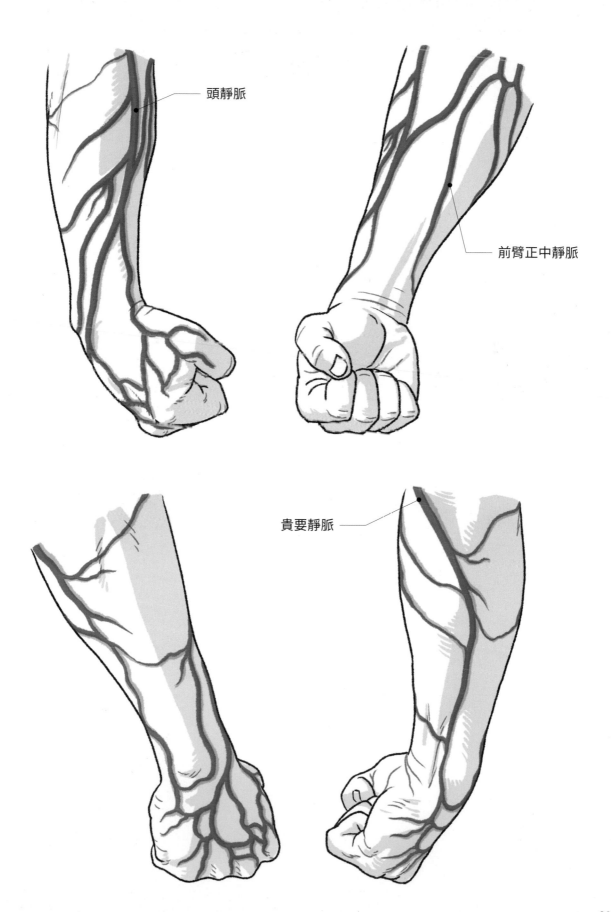

頭靜脈

前臂正中靜脈

貴要靜脈

# 手部表面分區

手部可以分成，拇指側根部的拇指球、小指側根部的小指球、對應其餘3根手指的手掌與手背。其實在解剖學中，不會使用「手腕」這個詞。不過，一般來說，指的是手掌根部較細的部分。

■ 拇指球　　■ 拇指　　■ 小指球　　■ 小指　　■ 中央的3根手指　　■ 手掌、手背　　■ 手腕

▶ **手掌面**
（手掌側）

▶ **手背面**
（手背側）

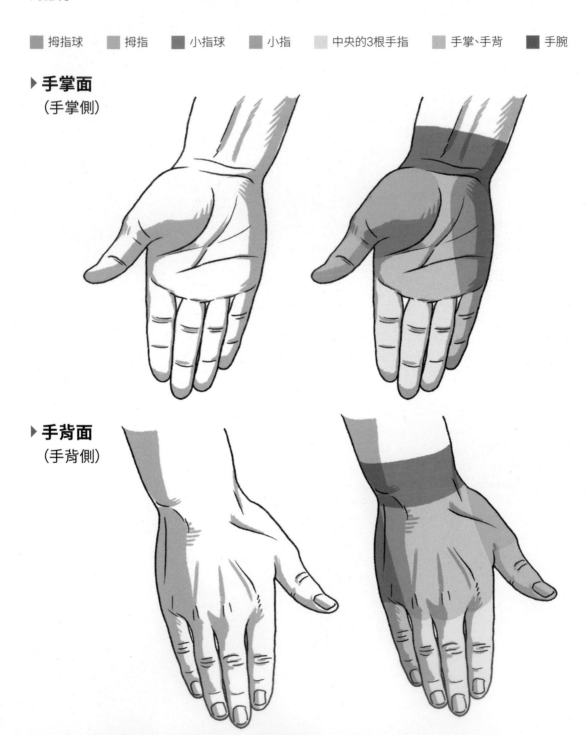

▶ **外側面**
　（拇指側）

▶ **內側面**
　（小指側）

# 解剖鼻煙盒（Anatomical Snuffbox）

將拇指伸長時，手背側會形成一個呈細長三角形的凹陷部位。

此部位被命名為解剖鼻煙盒。這是因為，以前有些人的愛好為，把菸草粉放進此凹陷部位，用鼻子去吸。

若能記住朝向拇指的肌腱的分布位置最好。

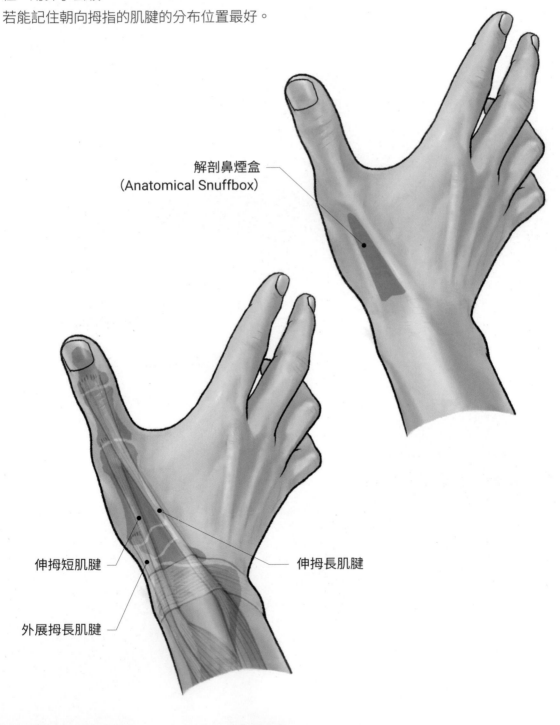

解剖鼻煙盒
(Anatomical Snuffbox)

伸拇短肌腱

伸拇長肌腱

外展拇長肌腱

# 手掌的紋路

手掌的紋路被稱作為掌紋。雖然手相的名稱一樣，但由於每個人差異很大，所以幾乎沒有人對其進行解說。進行握拳等動作時，雖然手掌的皮膚會被摺疊起來，但紋路卻會分布得很巧妙。

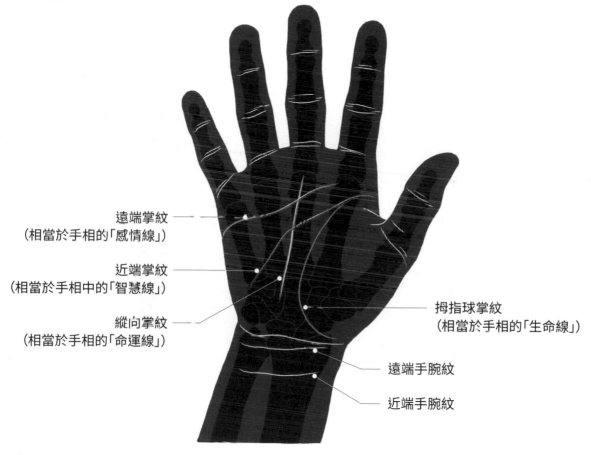

遠端掌紋
（相當於手相的「感情線」）

近端掌紋
（相當於手相中的「智慧線」）

縱向掌紋
（相當於手相的「命運線」）

拇指球掌紋
（相當於手相的「生命線」）

遠端手腕紋

近端手腕紋

## ▶ 手掌皮膚被摺疊起來的狀態

# 手指的紋路

只要對手指的紋路進行比較,就會發現第一關節(DIP)的紋路較細,第二關節(PIP)的紋路較寬。4根手指根部關節(MP)的紋路則不一定,有的人較細,有的人較粗。在指背側,第一關節的紋路不清楚,在第二關節,則有多條清楚的紋路。在手指根部,細微的紋路會互相交叉。

▶**MP關節的紋路很粗的人**　　　▶**MP關節的紋路很細的人**

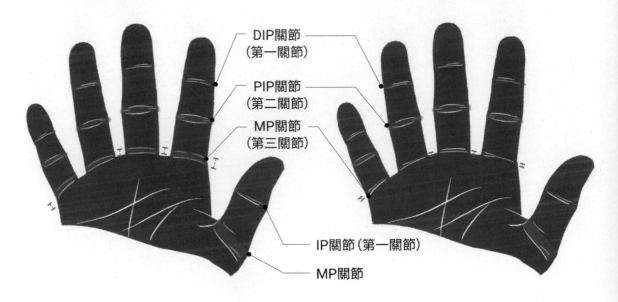

DIP關節
(第一關節)

PIP關節
(第二關節)

MP關節
(第三關節)

IP關節(第一關節)

MP關節

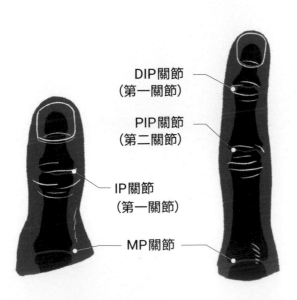

DIP關節
(第一關節)

PIP關節
(第二關節)

IP關節
(第一關節)

MP關節

手指關節的簡稱源自於英文詞彙。

MP關節 ▶ Metacarpo-Phalangeal joint

IP關節 ▶ Inter-Phalangeal joint (只有拇指)

PIP關節 ▶ Proximal Inter-Phalangeal joint
　　　　　(拇指以外的4根手指)

DIP關節 ▶ Distal Inter-Phalangeal joint
　　　　　(拇指以外的4根手指)

# 手指肌腱的位置

在指尖內，沒有如同肌纖維那樣能夠提升分量的構造。因此在標示時，會分別地變更成各相應肌腱的顏色。

### ▶ 手指背面的肌腱（指背腱膜）

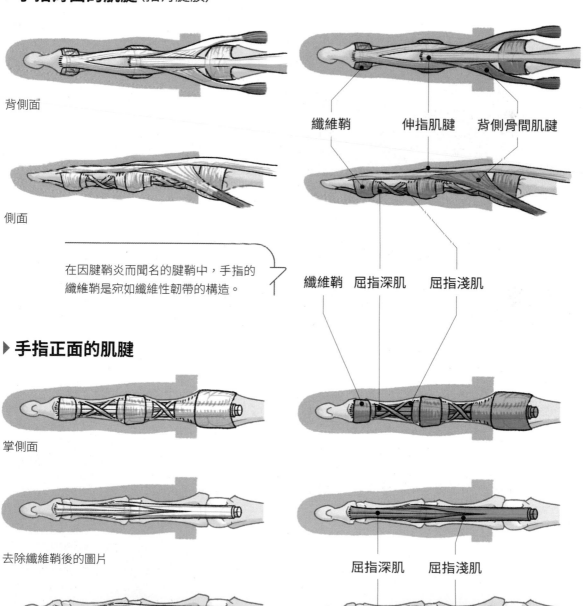

背側面

側面

在因腱鞘炎而聞名的腱鞘中，手指的纖維鞘是宛如纖維性韌帶的構造。

纖維鞘　　伸指肌腱　　背側骨間肌腱

纖維鞘　屈指深肌　　屈指淺肌

### ▶ 手指正面的肌腱

掌側面

去除纖維鞘後的圖片

屈指深肌　　屈指淺肌

肌腱附著部位的
示意圖

# 指甲的形狀

拇指的指甲較寬，呈圓角四方形。其餘4根手指的指甲較窄，呈橢圓形。把指甲剪得很短的人，其指甲的寬度會大於長度。指甲剖面形狀為平緩的圓弧形，但有捲甲情況的人，指甲兩端的彎曲幅度會很大。從側面觀察時，有些人的指甲背面會比較圓或翹起來。另外也有裝飾性的指甲（假指甲片）。在本章節中，大致地標示了指甲的形狀與種類。

### ▶ 指甲前端的各種形狀

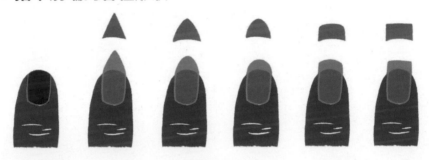

### ▶ 從側面所看到的指甲彎曲方式（藏青色）與 假指甲片的形狀（橘色）

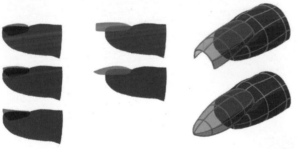

一般的指甲形狀（藏青色）與假指甲片的各種形狀（橘色）。主要形狀為，尖銳形狀、圓潤形狀、平坦形狀，以及介於這些形狀之間，或是各種變化。

### ▶ 拇指與其他手指的指甲的 概略形狀差異， 以及捲甲、剪得很短的指甲 等各種形狀。

拇指的指甲底部呈四方形。其他手指的指甲底部則呈圓形。

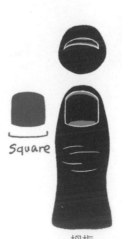

Round

Square

拇指　　其他手指

前端的形狀會影響到指甲修剪長度。

# 男女的手部差異

與女性的手部相比，男性手部的腕骨部分（手掌的手腕側部分）比較寬，女性的手掌具有「以放射狀的方式，從手腕擴展到手指」的傾向（根據約翰・馬歇爾*的著作）。

※ 約翰・馬歇爾（John Marshall）的「藝術解剖學」（Anatomy for Artists），Smith Elder出版社，倫敦，1878。

▶**男女的手部骨骼**

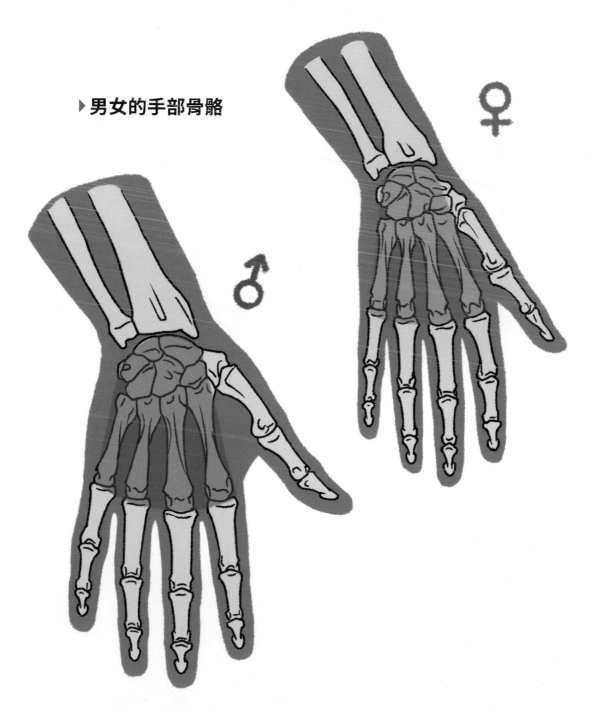

# 手部的比例

中指前端到根部的長度為,從中指前端到手腕的長度的2分之1。

從拇指前端到根部的長度與,從拇指根部到手腕的長度、從小指前端到根部的長度、從小指根部到手腕的長度,大致上都是相等的(粉紅色)。

手腕的寬度與小指側的手掌長度相等(紅色)。食指與無名指的長度大致相等(淺藍色)。

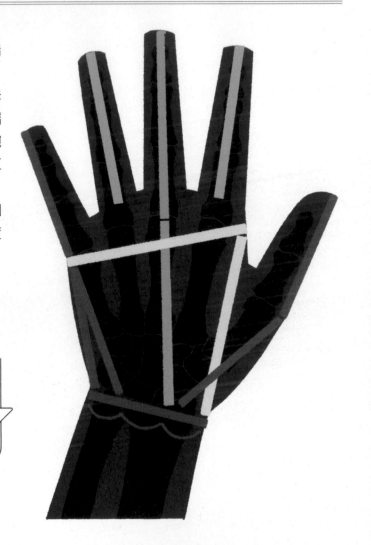

## ▶ 手部的比例

相同顏色的線條的長度差不多。只要將其當成導引線的話,畫出來的形狀就不易失敗。也可以透過自己的手來找出長度相同的部分,畫出原創的手部比例圖。

## ▶ 將手指彎曲時的指尖分布位置 (P.34)

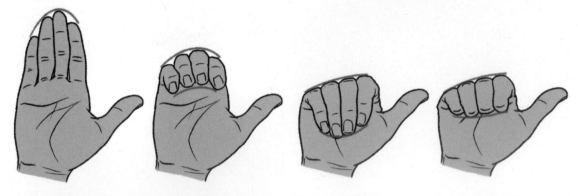

所有關節都處於伸直狀態

彎曲DIP(第一關節)與PIP(第二關節)時

彎曲MP(第三關節)與PIP(第二關節)時

彎曲MP(第三關節)、PIP(第二關節)、DIP(第一關節)時

# 手指的運動

## ▶ 手指整體的彎曲與伸展

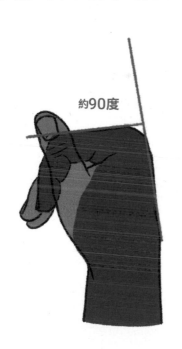

約90度

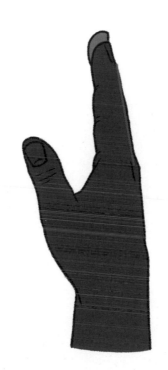

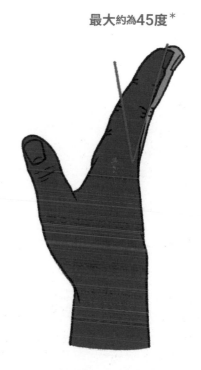

最大約為45度[*]

※當體重施加在桌子或地面等處時

4根手指的根部關節（MP）在屈曲的狀態下，會呈現90度。在伸展（伸長）狀態之下，當手部緊貼在桌子等處時，最大可以活動約45度（上圖）。

當指尖在自然狀態下進行伸展時，第一關節（DIP）與第二關節（PIP）分別能夠活動約10度。

## ▶ 指尖的彎曲與伸展

約10度

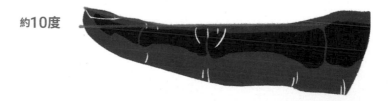

約10度

# 手指的連動

在用來伸展手指的肌肉（伸指肌與伸小指肌）當中，肌腱會在手指根部的關節附近相連。此相連部分叫做腱間結合。依照相連狀態，手指在活動時，相鄰手指也會跟著動。

無名指的連接程度最高。因此，在觀察中我們可以得知，當小指或中指彎曲時，無名指也會跟著一起動。

腱間結合的分布類型可以分成，在肌腱間水平分布的類型，以及斜向分布的類型。尤其是在無名指中，能夠時常看到腱間結合。

纖維的寬度與份量也存在個別差異，人們認為，鋼琴家之類的人，能讓手指單獨活動，屬於纖維較少或較長的類型。

## ▶腱間結合的種類差異

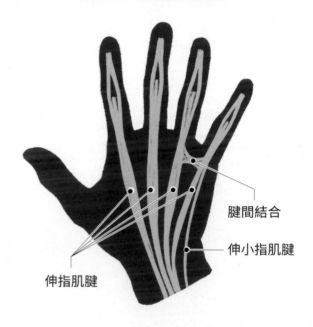

腱間結合

伸小指肌腱

伸指肌腱

無名指與小指的肌腱
會相連的類型

從中指到小指的肌腱
會相連的類型

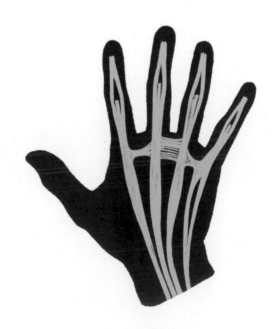

從食指到小指的肌腱
會相連的類型

## ▶手指動作的連動

彎曲食指
▶中指會朝手掌側移動

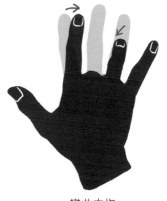

彎曲中指
▶食指會朝中指側移動，
無名指會朝手掌側移動

只要是透過根部的關節
（MP）彎曲手指，相
鄰的手指就會被腱間結
合拉住。只要能夠呈現
出這種次要動作，就能
畫出更自然的手部。

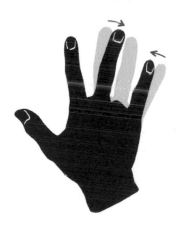

彎曲無名指
▶小指與中指會朝無名指側移動

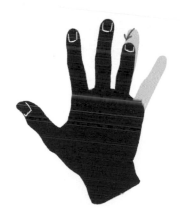

彎曲小指
▶無名指會朝手掌側移動

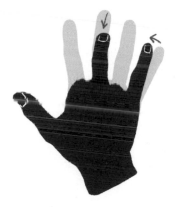

彎曲食指與無名指
▶中指會朝手掌側移動，
小指會朝無名指側移動

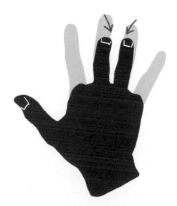

彎曲食指與小指
▶中指與無名指會朝手掌側移動

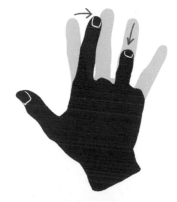

彎曲中指與小指
▶食指會朝中指側移動，
無名指會朝手掌側移動

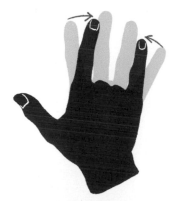

彎曲中指與無名指
▶食指與小指會
朝彎曲手指側移動

# 手指的打開與併攏

打開整體手指，與打開部分手指時，手指的打開角度會有所差異。只要將手指併攏，手指的縫隙就會消失。不過，從食指到小指的根部，有時還是會產生縫隙。把拇指與小指靠在一起的動作是人類的特殊動作。透過此動作，人類就能握住物品。

▶ **打開手指**（外展）
**將手指併攏**（內收）

▶ **打開一部分的手指**（外展）
**把拇指與小指靠在一起**（對向）

從打開手指的狀態逐步轉變為握拳狀態的示意圖。做出連MP關節都呈彎曲狀態的完整握拳動作時，會無法打開手指（外展）。

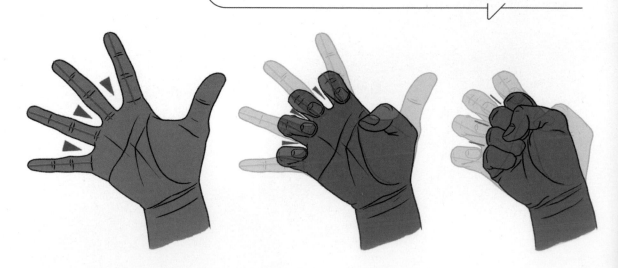

# 拇指的運動

在手指根部關節（MP）不會翹起的範圍內，拇指能夠進行運動。手指關節很柔軟的人，手指能在伸直狀態下朝外側彎曲，而且這種彎曲狀態會被分類成半脫臼（關節即將脫落的動作）。

## ▶從正面觀察拇指的彎曲與伸展

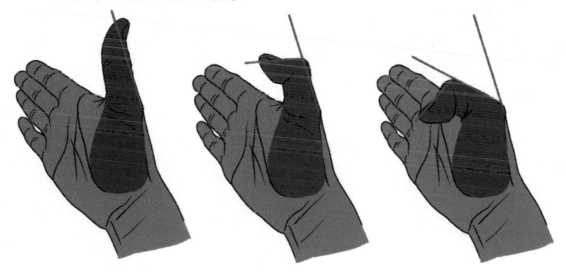

## ▶拇指根部關節 (MP) 的彎曲與伸展

半脫臼的狀態

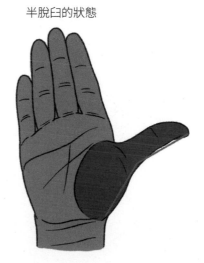

# 握拳動作的特徵

在握拳動作中，食指與小指的第一關節（DIP）的彎曲角度會有所差異。只要用力握住物體，透過手掌側的肌肉收縮，小指與拇指會變得靠近（下方右圖）

### ▶ 握住物體時的力道差異

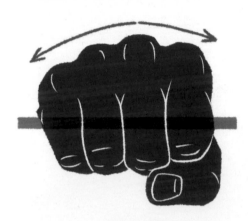
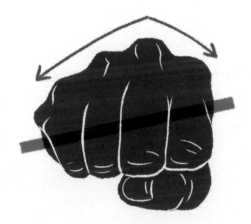

輕輕握住時　　　　　　　　　　　　　　用力握住時

### ▶ 食指與小指的角度差異

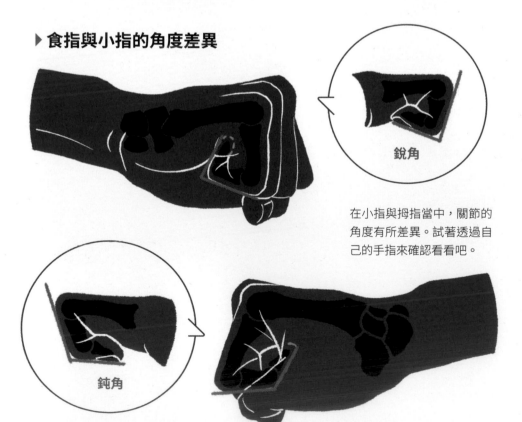

銳角

在小指與拇指當中，關節的角度有所差異。試著透過自己的手指來確認看看吧。

鈍角

# 手腕的彎曲與伸展

手腕在彎曲與伸展時，在腕骨內會以頭狀骨做為中心來進行運動。在肌肉中，只要彎曲與伸展手指關節，可動範圍就會根據名為肌腱固定（tenodesis）的動作而產生變化。對關節很柔軟的人來說，肌腱固定這項動作不太會造成影響。

### ▶ 手腕彎曲與伸展時的骨骼

手腕在彎曲與伸展時，腕骨也會經常活動。特別顯著的部分用橘色標示，該處是頭狀骨及月狀骨相連的部位。

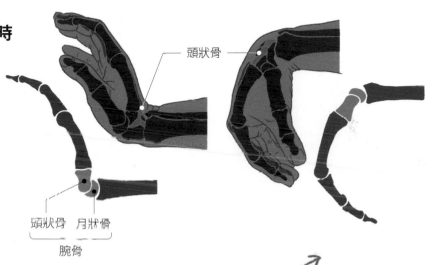

頭狀骨

頭狀骨　月狀骨

腕骨

### ▶ 肌腱固定
（tenodesis）

在彎曲手腕時，比起握拳狀態，將手指伸展開來的狀態的彎曲程度會比較高（右上圖）。
將手腕朝外側伸展時，比起「將手指伸直的狀態」，「將手指的第一與第二關節彎曲的狀態」的可動範圍會比較大（右下圖）

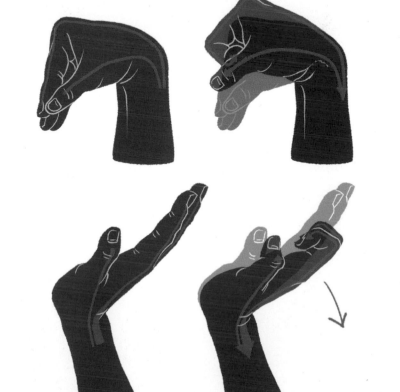

# 手腕的橫向運動

## ▶ 揮動槌子

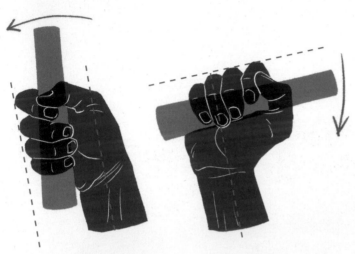

尺屈（尺側彎曲）　　　橈屈（橈側彎曲）

手腕的橫向運動可以分成，朝拇指側彎曲的橈屈，以及朝小指側彎曲的尺屈。

進行揮動槌子等動作時，會比較容易觀察到。朝拇指側彎曲時，握把大致上會與手腕的軸形成直角（右圖的虛線），而揮動槌子時，握把大致上會與手腕的軸平行（左圖的虛線）。

在自然狀態下，手部的軸（通過中指的軸）並不是從手肘筆直通向手腕的軸，而是會稍微彎向小指側（下圖）。

## ▶ 自然狀態下的手部軸線

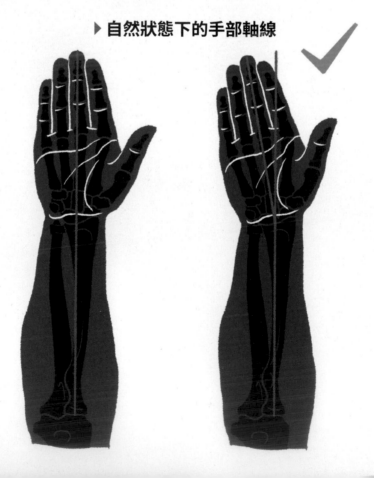

解剖 篇

脚部

# 腳的骨骼

與手的骨骼相比，在腳的骨骼中，根部（跗骨）佔據了相當大的部分，腳趾部分變得非常短。即使與大型靈長類相比，人類的腳趾也算比較短，而且不太能夠靈活地運動。

▶ **腳背面**
（腳背側）

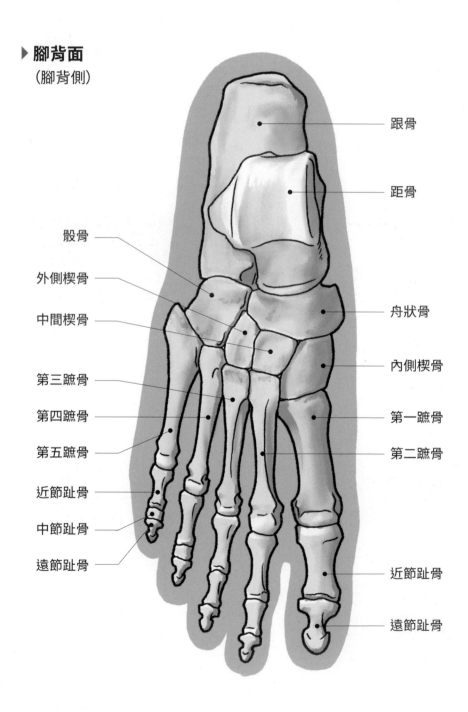

跟骨

距骨

骰骨

外側楔骨

中間楔骨

舟狀骨

內側楔骨

第三蹠骨

第四蹠骨

第五蹠骨

第一蹠骨

第二蹠骨

近節趾骨

中節趾骨

遠節趾骨

近節趾骨

遠節趾骨

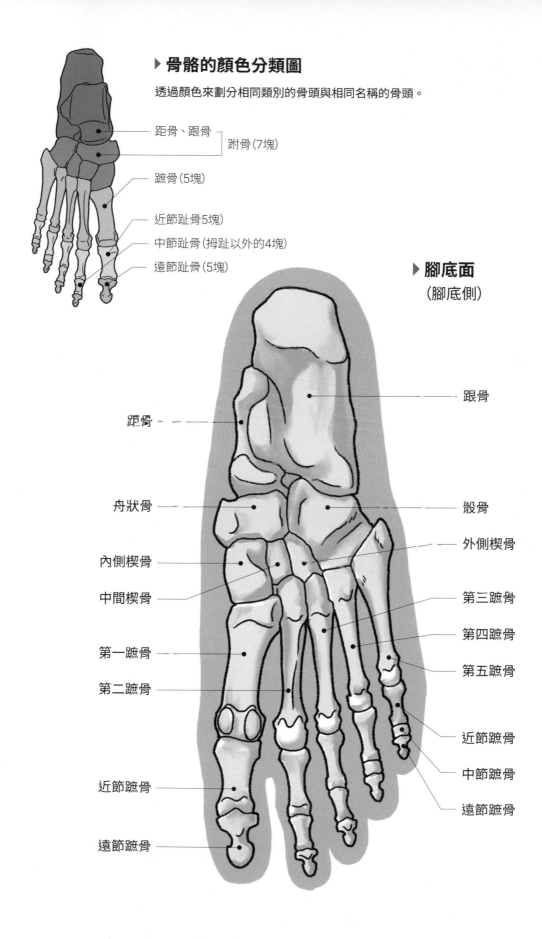

### ▶ 骨骼的顏色分類圖

透過顏色來劃分相同類別的骨頭與相同名稱的骨頭。

距骨、跟骨 ── 跗骨（7塊）

蹠骨（5塊）

近節趾骨（5塊）

中節趾骨（拇趾以外的4塊）

遠節趾骨（5塊）

### ▶ 腳底面
（腳底側）

距骨

舟狀骨

內側楔骨

中間楔骨

第一蹠骨

第二蹠骨

近節蹠骨

遠節蹠骨

跟骨

骰骨

外側楔骨

第三蹠骨

第四蹠骨

第五蹠骨

近節蹠骨

中節蹠骨

遠節蹠骨

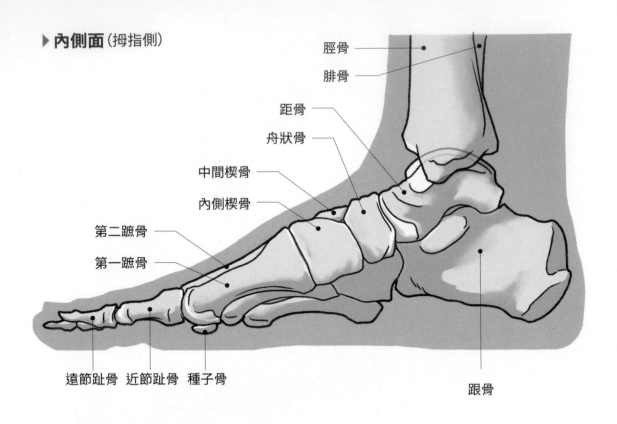

▶ **內側面**（拇指側）

脛骨
腓骨
距骨
舟狀骨
中間楔骨
內側楔骨
第二蹠骨
第一蹠骨
遠節趾骨 近節趾骨 種子骨
跟骨

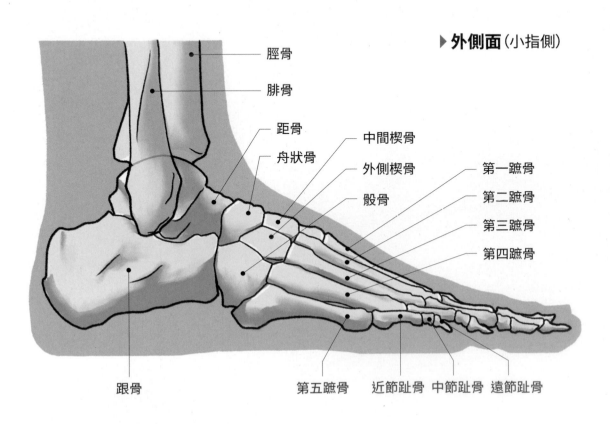

▶ **外側面**（小指側）

脛骨
腓骨
距骨
舟狀骨
中間楔骨
外側楔骨
骰骨
第一蹠骨
第二蹠骨
第三蹠骨
第四蹠骨
跟骨
第五蹠骨 近節趾骨 中節趾骨 遠節趾骨

# 【 足弓 】

腳部的骨骼是由，拇指側的內側縱弓、小指側的外側縱弓、橫向通過腳背的橫弓這3個弧形構造所構成。這種弧形構造的作用為，如同彈簧般地分散腳部著地時的衝擊力。

從身體表面能夠觀察到內側縱弓與橫弓。不過，外側縱弓是皮膚或肌肉等的軟組織，所以從表面看不到。

### ▶足弓

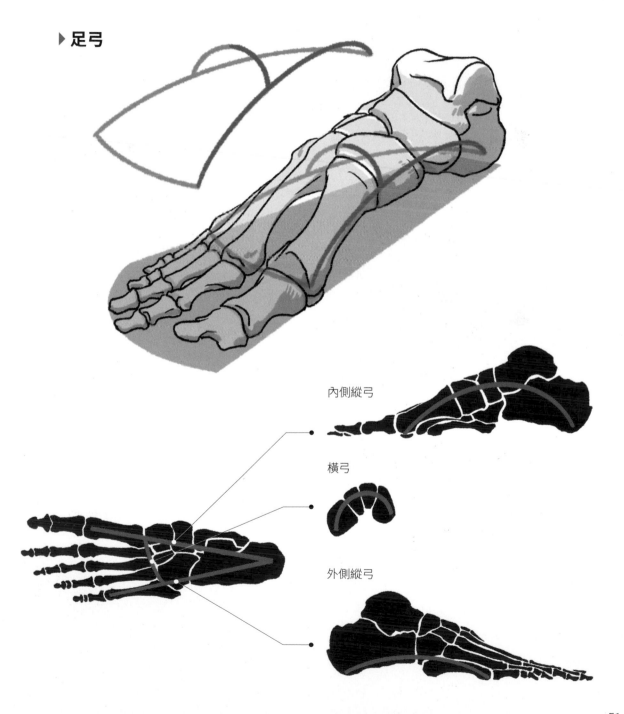

內側縱弓

橫弓

外側縱弓

# 【 腳的關節 】

從腳背面與內側面這2個方向，以圖解的方式來說明，跟骨側的跗骨的立體分布位置。
這次在示意圖中，會使用不同的顏色來劃分名稱不同的關節。

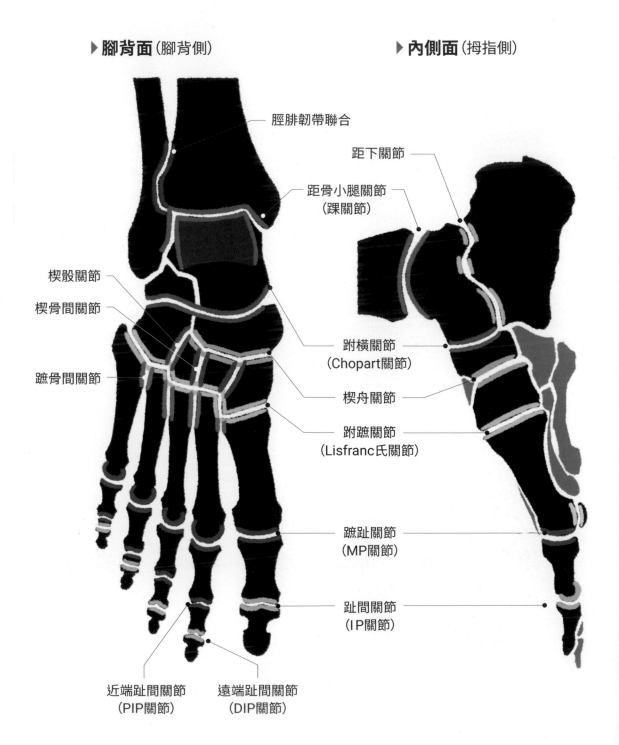

▶ **腳背面**（腳背側）　　　　　　　　　▶ **內側面**（拇指側）

脛腓韌帶聯合

距下關節

距骨小腿關節
（踝關節）

楔骰關節

楔骨間關節

跗橫關節
（Chopart關節）

蹠骨間關節

楔舟關節

跗蹠關節
（Lisfranc氏關節）

蹠趾關節
（MP關節）

趾間關節
（IP關節）

近端趾間關節　　　遠端趾間關節
（PIP關節）　　　　（DIP關節）

# 腳的韌帶

在腳部韌帶中，跗骨部分的韌帶很發達，腳底的韌帶也和維持足弓（P.51）有關。

▶ **腳背面**（腳背側）　　　　　　　　　　▶ **腳底面**（腳底側）

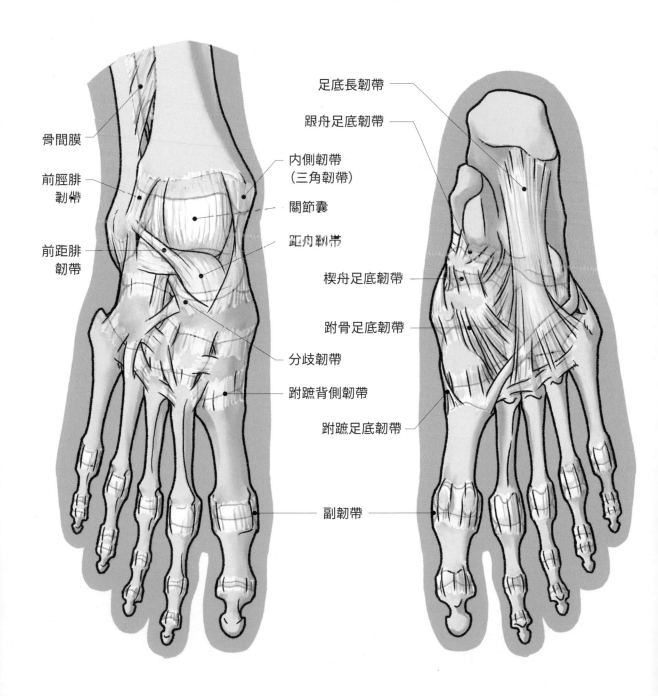

骨間膜

前脛腓韌帶

前距腓韌帶

內側韌帶（三角韌帶）

關節囊

距舟韌帶

分歧韌帶

跗蹠背側韌帶

足底長韌帶

跟舟足底韌帶

楔舟足底韌帶

跗骨足底韌帶

跗蹠足底韌帶

副韌帶

## ▶ 內側面（拇指側）

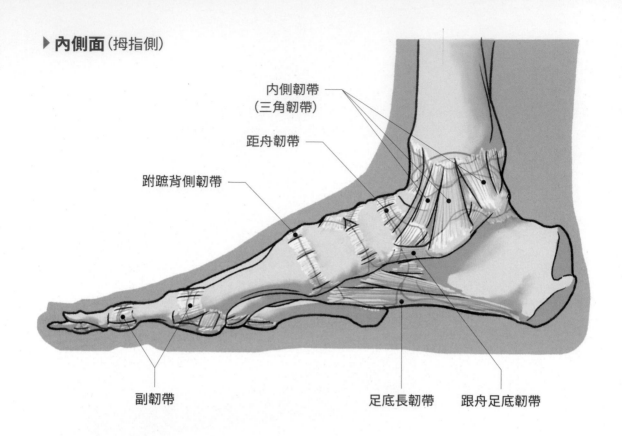

内側韌帶
（三角韌帶）

距舟韌帶

蹠蹠背側韌帶

副韌帶

足底長韌帶

跟舟足底韌帶

## ▶ 外側面（小指側）

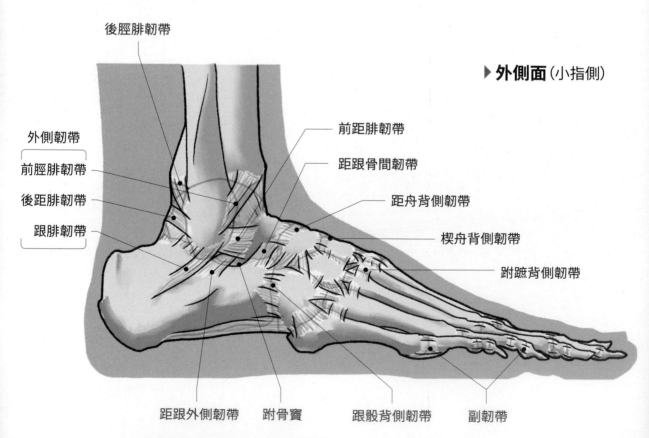

後脛腓韌帶

外側韌帶
前脛腓韌帶
後距腓韌帶
跟腓韌帶

前距腓韌帶

距跟骨間韌帶

距舟背側韌帶

楔舟背側韌帶

蹠蹠背側韌帶

距跟外側韌帶

蹠骨竇

跟骰背側韌帶

副韌帶

# 腳的肌肉

手部肌肉與腳部肌肉的名稱很相似。較大的差異在於，腳背側（對應手背）會有肌肉。通過腳踝的肌腱會位於腳踝的前方與後方，有3條肌腱會通過內腳踝的後方，有2條肌腱會通過外腳踝的後方。

▶ **腳背面**（腳背側）

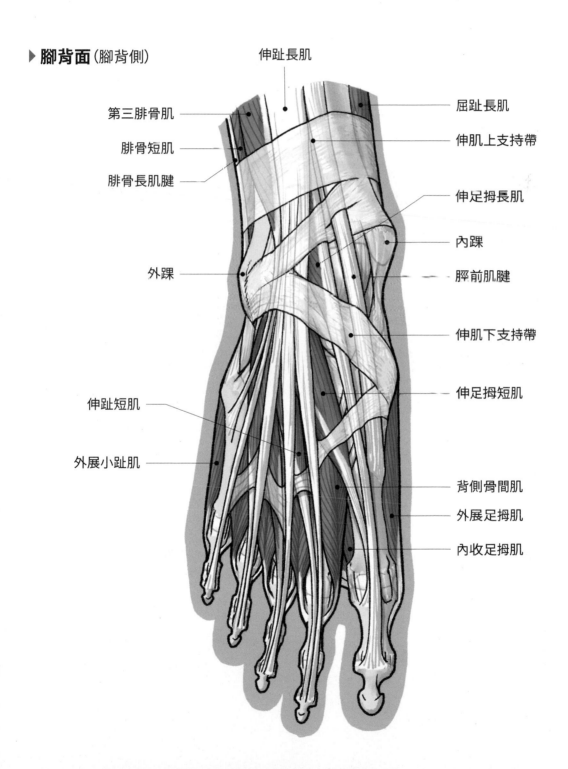

伸趾長肌

第三腓骨肌

腓骨短肌

腓骨長肌腱

外踝

伸趾短肌

外展小趾肌

屈趾長肌

伸肌上支持帶

伸足拇長肌

內踝

脛前肌腱

伸肌下支持帶

伸足拇短肌

背側骨間肌

外展足拇肌

內收足拇肌

## ▶ 腳底面
（腳底側）

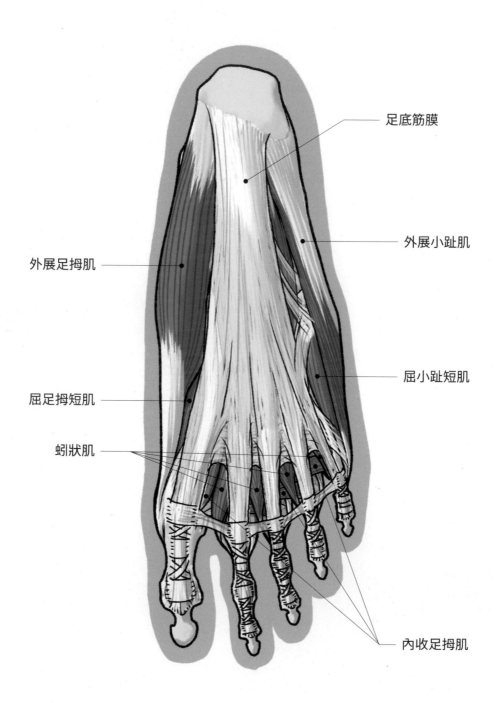

足底筋膜

外展小趾肌

外展足拇肌

屈小趾短肌

屈足拇短肌

蚓狀肌

內收足拇肌

## ▶ **內側面**（拇趾側）

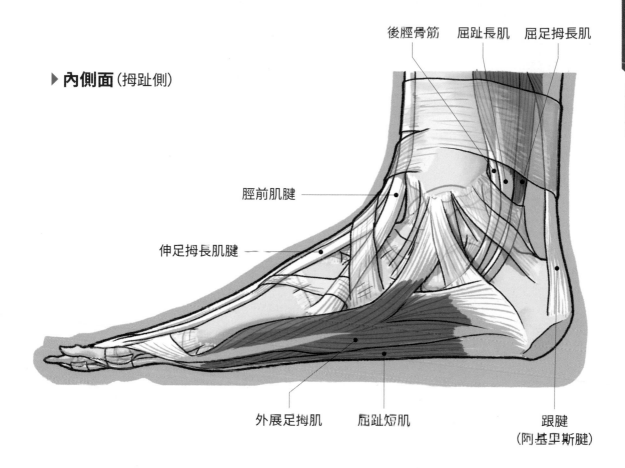

後脛骨筋　屈趾長肌　屈足拇長肌

脛前肌腱

伸足拇長肌腱

外展足拇肌　屈趾短肌　跟腱（阿基里斯腱）

## ▶ **外側面**（小趾側）

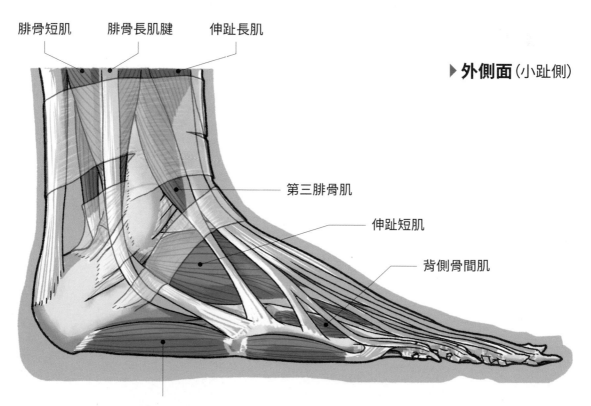

腓骨短肌　腓骨長肌腱　伸趾長肌

第三腓骨肌

伸趾短肌

背側骨間肌

外展小趾肌

# 肌肉的重疊方式

## ▶腳底面（腳底側）

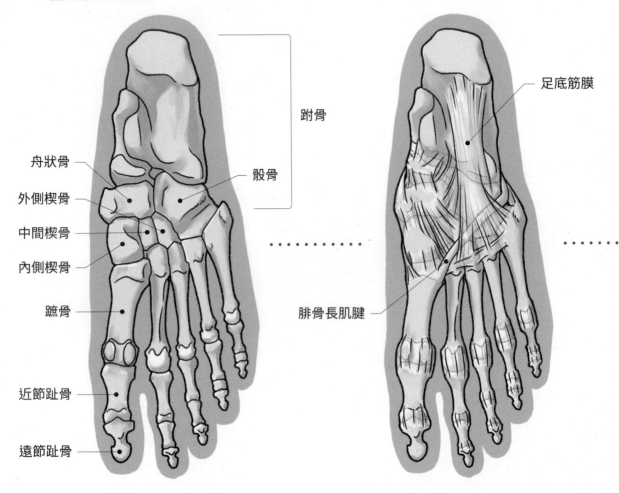

舟狀骨

外側楔骨

中間楔骨

內側楔骨

蹠骨

近節趾骨

遠節趾骨

跗骨

骰骨

足底筋膜

腓骨長肌腱

## 1 從腳底所看到的骨骼

這是從腳底所看到的腳部骨骼圖。從正下方觀看腳部時，雖然能看到內腳踝與外腳踝，但圖就會變得很複雜，所以只好省略。與其他腳趾相比，拇趾比較發達。

若有餘力的話，最好也要先記住蹠骨與跗骨的相連處。拇趾連接內側楔骨，二趾連接中間楔骨，三趾連接外側楔骨，四趾與小趾連接的是骰骨。

## 2 腳底的韌帶

腳部韌帶的分布方式與手部相同，會覆蓋著關節。在腳底中央，會有從跟骨朝向蹠骨生長的韌帶。

從小指側的蹠骨根部朝向拇指側蹠骨分布的是腓骨長肌腱。該肌腱會通過外腳踝的後方，朝著腳拇趾分布。

與手部相同，肌肉會逐一地分布在骨頭上。在腳部中，腳底部分的構造比較複雜，且會分成好幾層。另外腳底對應的是手掌。

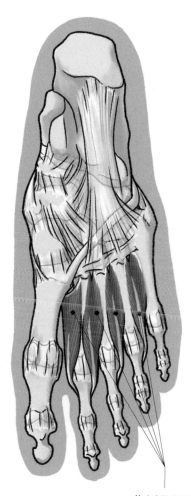

背側骨間肌

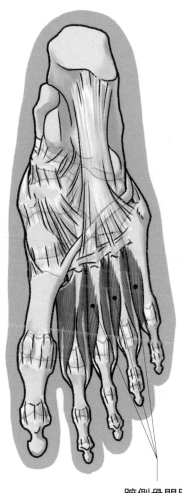

蹠側骨間肌

## 3 背側骨間肌

背側骨間肌始於蹠骨之間，會附著在從二趾到四趾的近節趾骨上。此肌肉的作用為，把腳趾之間打開。手指的運動軸的中心為中指。另一方面，腳趾的運動軸的中心則是二趾。

## 4 蹠側骨間肌

蹠側骨間肌相當於手部的掌側骨間肌。此肌肉的作用為，將腳趾併攏。
此肌肉始於從腳部的第三趾到小趾的蹠骨，會附著在相同腳趾的近節趾骨上。

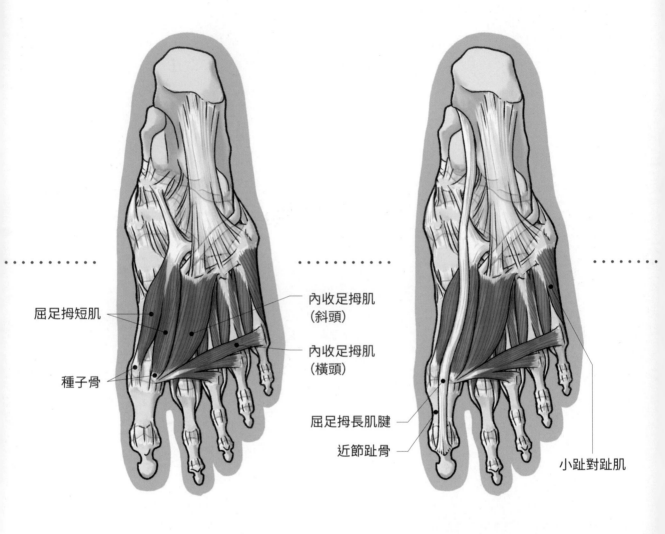

屈足拇短肌

種子骨

內收足拇肌
（斜頭）

內收足拇肌
（橫頭）

屈足拇長肌腱

近節趾骨

小趾對趾肌

### 5 內收足拇肌與
屈足拇短肌

內收足拇肌位於拇趾與二趾之間，是用來將拇
趾閉合的肌肉。可以分成水平分布的橫頭與斜
向分布的斜頭。

屈足拇短肌是用來彎曲拇趾的肌肉，從跗骨的
中央附近會分成兩條，然後附著在位於拇趾根
部的種子骨上。兩條肌束之間會形成溝槽，成
為屈足拇長肌腱的分布區域（右圖）。

### 6 屈足拇長肌與
小趾對趾肌

屈足拇短肌的兩條肌束之間會形成溝槽，成為
屈足拇長肌腱的分布區域。屈足拇長肌始於腓
骨，在腳踝附近會形成肌腱，通過內腳踝後方
後，會附著在拇趾的近節趾骨上。

屈足拇短肌所附著的種子骨，會為此肌腱製造
出骨質的堅硬通道。

小趾對趾肌是小趾側最深層*的肌肉，由屈小趾
短肌的一部分獨立而成。

※肌肉的構造很複雜，可分成好幾層。

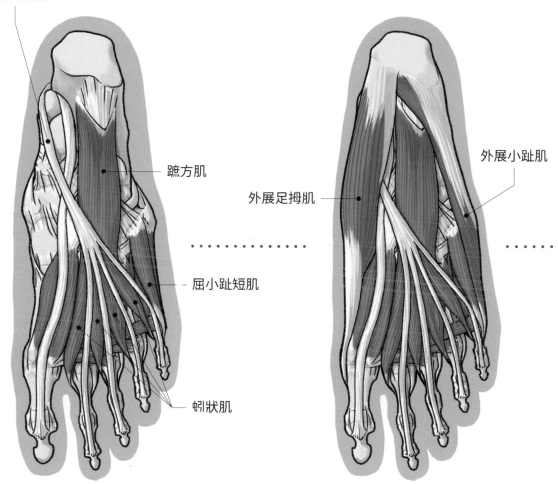

屈趾長肌腱

蹠方肌

屈小趾短肌

蚓狀肌

外展足拇肌

外展小趾肌

## 7 屈趾長肌與蚓狀肌、 蹠方肌、屈小趾短肌

屈趾長肌腱會從內腳踝的稍為內側朝4根腳趾斜向分布，範圍可達到遠節趾骨。蚓狀肌始於肌腱形成分支的部分，會朝向近節趾骨分布。朝向腳後跟分布的蹠方肌，會附著在屈趾長肌的外側邊緣。蹠方肌的作用為，協助屈趾長肌的收縮，以及維持肌腱的斜向分布。屈小趾短肌的作用為，彎曲小趾。

## 8 外展足拇肌與 外展小趾肌

外展足拇肌與外展小趾肌是用來覆蓋腳部內側與外側的肌肉。兩者的起點皆為腳後跟，會附著在近節趾骨上。
腳的內側與外側都有「外展肌」，其名源自肌肉的作用。外展指的是將腳趾打開的動作。

61

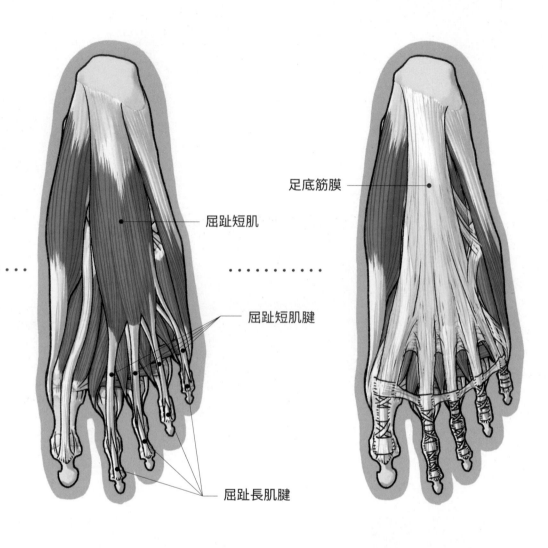

足底筋膜

屈趾短肌

屈趾短肌腱

屈趾長肌腱

**9** **屈趾短肌**

在中央區域，屈趾短肌會從腳後跟朝著4根腳趾分布。

在趾尖側，屈趾短肌在到達中節趾骨之前就會形成2條分支，並製造出隧道狀構造。屈趾長肌腱會朝著趾尖，分布於此處。順便一提，在小趾側，腳趾骨很短，而且經常出現缺少肌腱的情況。

**10** **足底筋膜**

覆蓋著腳底的足底筋膜，是用來維持足弓（P.51）的構造之一。中央部分特別發達，一部分會形成屈趾短肌腱。

手部腕骨的分布方式也是橫向的弧形構造，用來維持弧形構造的則是屈肌支持帶。

## ▶ 腳背面（腳背側）

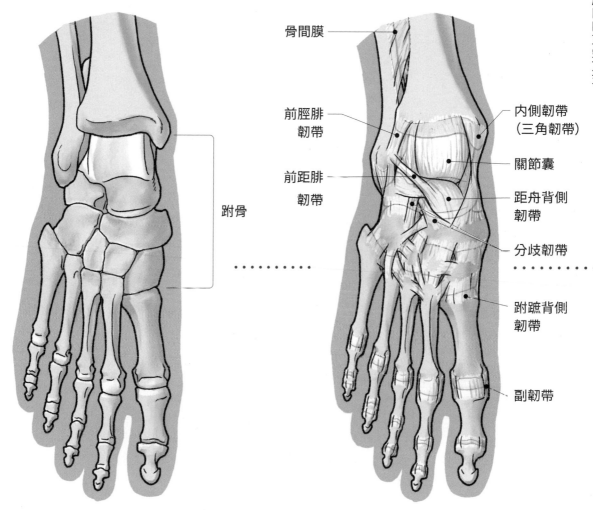

骨間膜

前脛腓韌帶

前距腓韌帶

內側韌帶（三角韌帶）

關節囊

距舟背側韌帶

分歧韌帶

跗蹠背側韌帶

副韌帶

跗骨

## 1️⃣ 從腳背看到的骨骼

這是從腳背側所看到的骨骼圖。與腳底相比，腳背的表面比較平緩，很少有細小的凹凸起伏。跗骨的關節面也如同城堡石牆般地組合在一起。

在腳背側，肌肉的層數較少。不過，腳背有手背部分沒有的肌肉。為了以圖解方式來說明關節部位的韌帶與肌肉的分布，所以我加上了腳踝的骨頭。

## 2️⃣ 腳背的韌帶

腳背韌帶的基本分布方式為覆蓋在關節上。腳踝附近會變得特別複雜。由於腳踝關節的可動範圍很大，所以韌帶的纖維會斜向地分布，有時會伸進骨頭之間的深處部分。

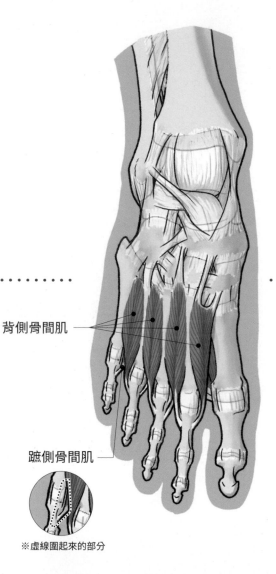

背側骨間肌

蹠側骨間肌

※虛線圍起來的部分

內收足拇肌

## 3　內收足拇肌

雖然內收足拇肌是蹠側的肌肉，但如果不畫出
此肌肉的話，就無法填滿拇趾與二趾之間的區
域。事實上，在解剖學書籍中，很少會畫出肌
肉的背面。這是因為，若不實際觀察的話，就
無法得知肌腱的擴展等狀態。
即使人類已經持續觀察人體內部構造將近500
年了，但仍留下許多未知的觀點。

## 4　蹠側骨間肌與背側骨間肌

蹠側骨間肌與背側骨間肌會填滿蹠骨的縫隙。
蹠側骨間肌從三趾分布到小趾，附著在近節趾
骨的內側面（拇趾側的表面），並與腳趾的肌
腱會合。背側骨間肌的背面比較平坦，會形成
一個從二趾分布到小趾的平面。

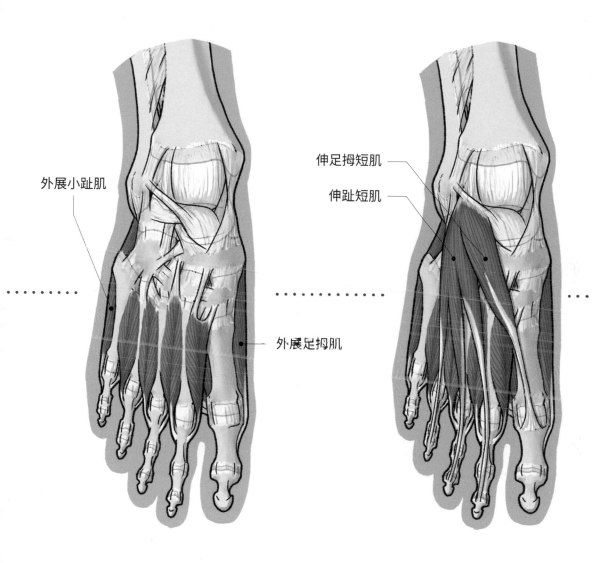

外展小趾肌

伸足拇短肌

伸趾短肌

外展足拇肌

## 5　外展足拇肌與外展小趾肌

外展足拇肌與外展小趾肌會包覆著腳的內側與
外側的輪廓。
這些肌肉會構成腳部拇趾側與小趾側的輪廓。
出現在表層的肌肉，大多會填滿其附著的骨頭
與骨頭之間的高低落差或最細部分，使肌肉顯
得有分量。

## 6　伸足拇短肌與伸趾短肌

伸足拇短肌與伸趾短肌始於跟骨的腳背面，從
拇趾分布到四趾。一般來說，不會附著在小趾
上。不過，我們可以觀察到，細小的肌腱頻繁
地分布在此處（一般解剖圖中不會畫出來）。
身體表面也能看到，紅色的肌腹部分隆起著。
另外，手背之所以沒有肌肉，是因為肌肉在胎
兒期就消失了。

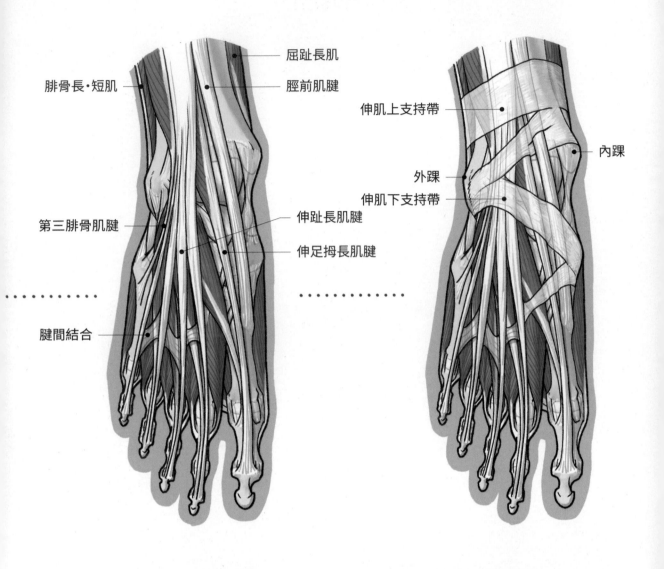

腓骨長・短肌 —

屈趾長肌

脛前肌腱

第三腓骨肌腱 —

伸趾長肌腱

伸足拇長肌腱

腱間結合 —

伸肌上支持帶

外踝

伸肌下支持帶

內踝

## ▶7 橫向通過腳背的肌腱

通過腳踝後，朝向趾尖與腳背生長的肌腱，會
覆蓋伸足拇短肌與伸趾短肌的上方。位於內腳
踝後方的是屈趾長肌，位於外腳踝後方的是腓
骨肌，在正面部分，從拇趾側會出現脛前肌、
伸足拇長肌、伸趾長肌、第三腓骨肌。
而伸趾長肌之間有腱間結合。

## ▶8 伸肌支持帶

與手腕相比，腳部的伸肌支持帶的分布會比較
傾斜。尤其是腳踝以下的部分，傾斜程度更是
明顯。一般來說，內腳踝（內踝）比較高，外
腳踝（外踝）比較低。
附著在外腳踝上的支持帶的纖維，一旦越過腳
踝後，就會朝向拇趾側。雖然此纖維會從拇趾
朝向二趾分布，但能夠附著在骨頭上的範圍很
小，寬度也很窄。

# 腳的靜脈

腳的靜脈會圍繞著腳背分布。由於腳底的皮膚很厚,所以幾乎看不到靜脈(血管)。與手部靜脈相同,腳部靜脈的分布情況存在很大的個別差異。

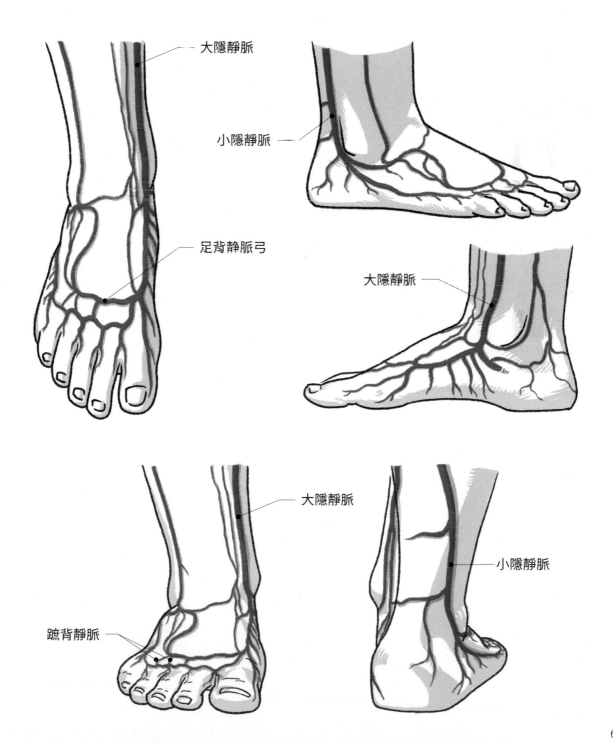

大隱靜脈

小隱靜脈

足背靜脈弓

大隱靜脈

大隱靜脈

小隱靜脈

蹠背靜脈

# 腳與手的脂肪

腳底有很厚的脂肪層。可以說是天然的鞋底。在腳後跟附近,從皮膚到骨頭約有2.5cm的厚度。在腳趾中,趾尖與腳趾根部會比較厚。在手部中,脂肪會囤積在手指的手掌側。手指的脂肪墊叫做指腹,在關節附近,脂肪的囤積量較少。

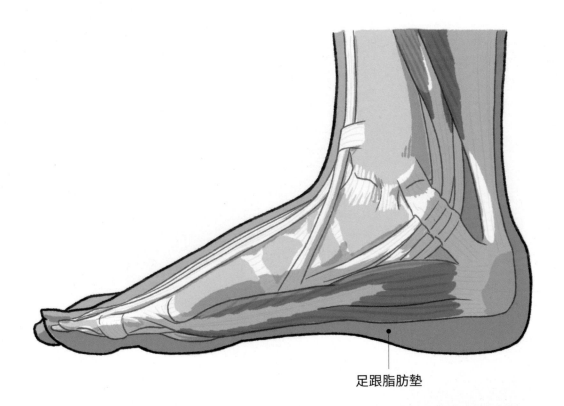

足跟脂肪墊

指腹

# 腳部表面分區

腳部表面分區大致上與手部相同，不過中央3根腳趾的部分比較窄，而且多了腳後跟。

■ 拇趾的根部　　　■ 拇趾　　　■ 小趾　　　■ 小趾的根部　　　■ 中央的3根腳趾

■ 腳背、腳底　　　■ 腳踝　　　■ 腳後跟

▶ **正面**
（5趾側）

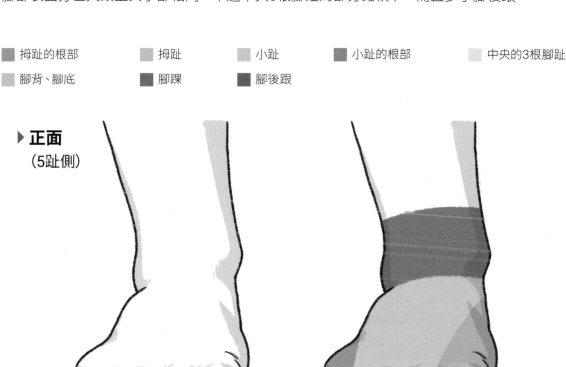

▶ **背面**
（腳後跟側）

▶ **腳底面**
（腳底側）

 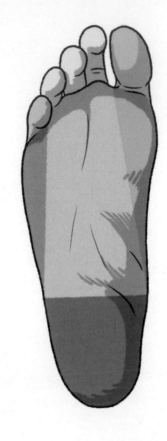

▶ **腳背面**
（腳背側）

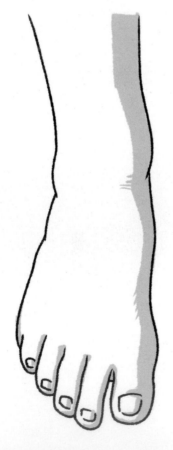 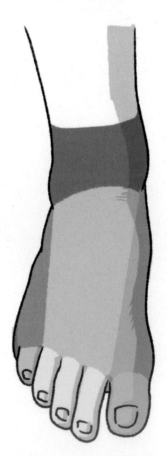

## ▶ 內側面（拇趾側）

 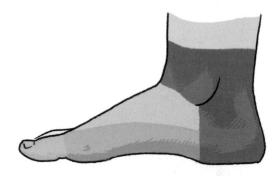

## ▶ 外側面（小趾側）

 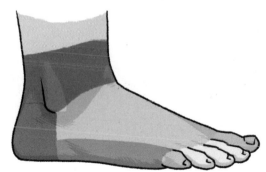

## ▶ 小趾抬起的腳（常見於古典美術作品）

# 腳踝的運動

在腳踝彎曲伸展運動的分類中，讓腳背靠近小腿的動作叫做伸展（背屈），把腳和小腿伸直的動作則叫做屈曲（蹠屈）。一般來說，在伸展側，能活動的角度約為15～25度，在彎曲側，能活動的角度約為50度。

## ▶腳踝的彎曲伸展

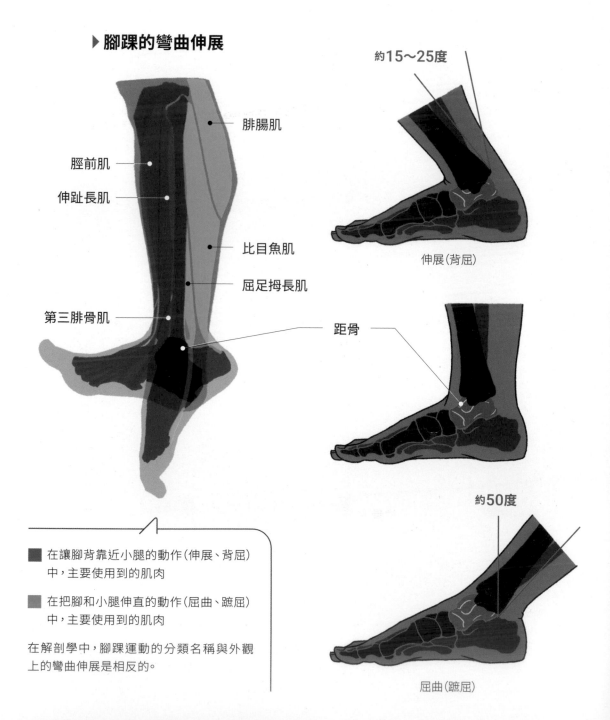

腓腸肌

脛前肌

伸趾長肌

比目魚肌

屈足拇長肌

第三腓骨肌

距骨

約15～25度

伸展（背屈）

約50度

屈曲（蹠屈）

■ 在讓腳背靠近小腿的動作（伸展、背屈）
中，主要使用到的肌肉

■ 在把腳和小腿伸直的動作（屈曲、蹠屈）
中，主要使用到的肌肉

在解剖學中，腳踝運動的分類名稱與外觀
上的彎曲伸展是相反的。

腳踝的橫向動作的名稱並沒有被統一。名稱包含了旋前・旋後、內翻（inversion）・外翻（eversion）等。

在腳踝的橫向動作中，根據內腳踝與外腳踝的高度差異，拇趾側部分的可動範圍會比較大。腳踝朝拇趾側彎曲時，容易發生腳部扭傷的情況。

### ▶腳踝的橫向動作

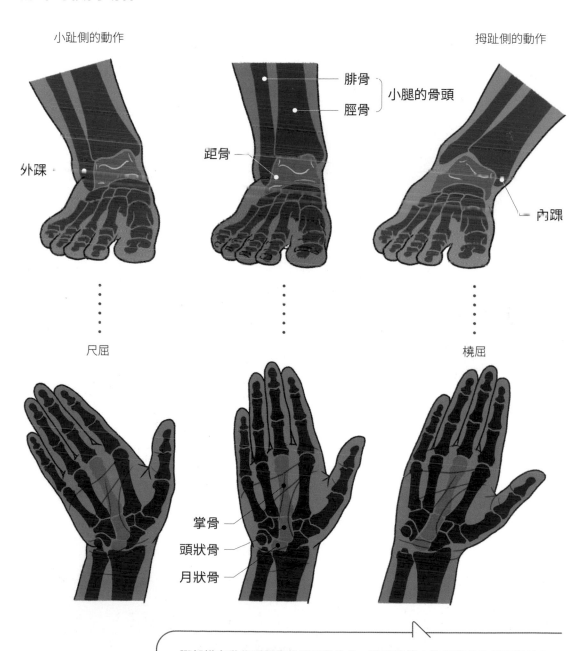

小趾側的動作

拇趾側的動作

腓骨
脛骨
} 小腿的骨頭

距骨

外踝

內踝

尺屈

橈屈

掌骨
頭狀骨
月狀骨

腳部橫向動作所對應的手部動作為，讓手腕朝小指側彎曲的尺屈與橈屈。在腳部中，主要使用的是距骨與小腿的骨頭，在手部中，主要使用的則是手腕的骨頭與月狀骨、頭狀骨。

# 腳趾的運動

在腳趾關節中，腳趾根部的關節（MP）最常使用。與手部相比，伸展側的可動範圍較大。

### ▶芭蕾舞者的腳

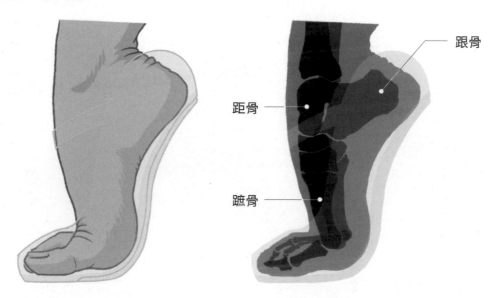

跟骨

距骨

蹠骨

### ▶芭蕾舞者的腳尖站立動作

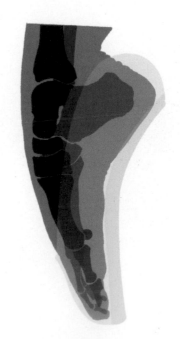

# 承受體重的腳趾

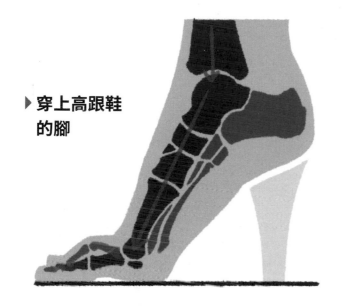

▶ **穿上高跟鞋的腳**

進行「用腳尖站立、穿高跟鞋」等動作時,腳趾會承受體重。此時,由於腳的二趾到四趾會彎曲,所以被稱錘狀趾（hammer toe）等。

在美術作品中,經常會使用這種形狀的腳趾來呈現承受體重時的狀態。腳趾關節較少的拇趾,以及長度較短且接地面積較小的小趾,則不會彎曲。

▶ **承受體重時的腳趾呈現方式**

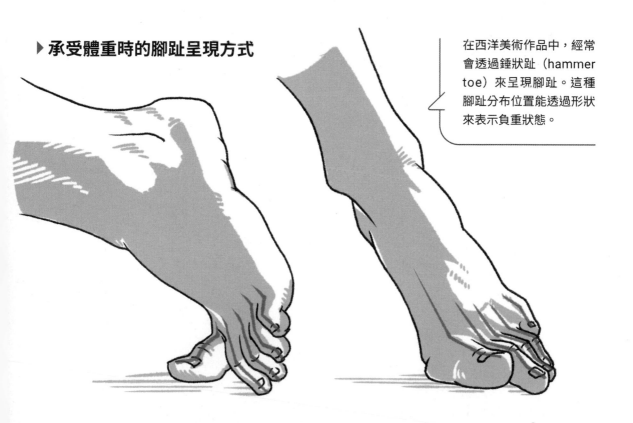

在西洋美術作品中,經常會透過錘狀趾（hammer toe）來呈現腳趾。這種腳趾分布位置能透過形狀來表示負重狀態。

# 腳趾的方向

以圖解方式來表示手指與腳趾的延長線。依照骨間肌的附著關係來看的話，手指的軸心是中指，腳趾的軸心則是二趾。

在古典藝術作品所呈現出來的腳部中，拇趾與二趾之間會有縫隙（右圖）。這是因為，古代希臘美術作品的模特兒多半都穿著涼鞋。現代人則習慣穿腳尖部分較尖的鞋子。因此，拇趾與二趾大多會緊密地併攏。

### ▶ 手指與腳趾的方向差異

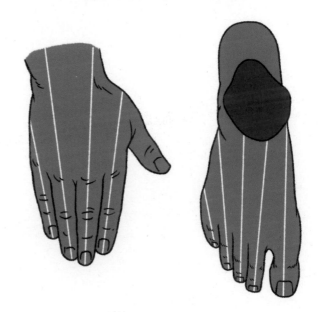

### ▶ 手腕的寬度與手指、腳後跟的寬度與腳趾的關係

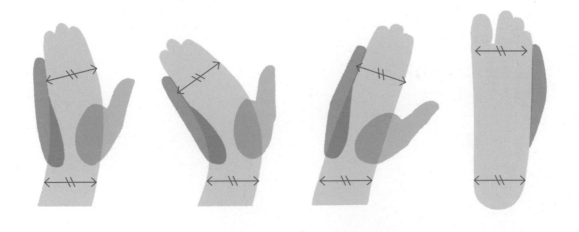

在手部中，手腕的寬度與中央3根手指的寬度大致相同。在腳部中，腳後跟的寬度與從拇趾到四趾的寬度大致相同。想要迅速地掌握形狀時，只要事先記住這一點，就會很方便。

# 腳部的比例

在腳底部分，會將從二趾前端到腳後跟的長度當成基準。拇趾側的腳背長度為其4分之3，拇趾長度為4分之1，小趾側的腳背長度為3分之2。腳趾根部的寬度約為腳背寬度的2倍。從側面觀看時，會將腳底長度當成基準。腳踝的高度為3分之1，腳背關節（CM）的隆起部位約為4分之1，腳趾根部關節則約為8分之1。

## ▶ 腳底的長度比例

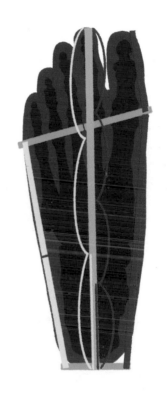

## ▶ 從側面所看到的腳部比例

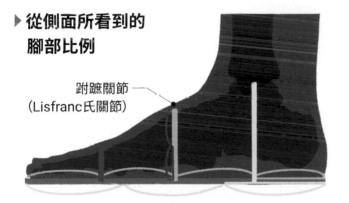

跗蹠關節
（Lisfranc氏關節）

## ▶ 相較於頭部的手腳長度比例

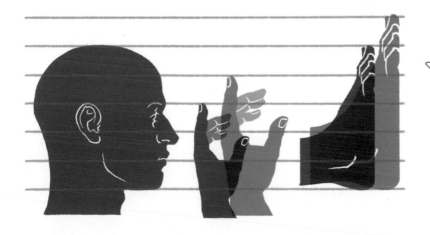

在實際的人體中，與頭部相比，手的大小約為從下巴到眉間，腳的大小則約為從下巴到頭頂（藏青色）。
而在美術作品中，手腳所呈現出來的尺寸會比實物大一號（橘色）。這樣做是為了讓頭部顯得較小且美觀。

# 各種類型的腳尖

腳尖的形狀可以分類成，埃及型（拇趾較突出）、希臘型（二趾較突出）、方形腳（拇趾到四趾之間的長度差異很小）。在解剖學中，第二關節的骨頭（中節趾骨）的長度差異會對形狀造成很大的影響。

## ▶ 各種類型的腳尖骨頭

看過埃及型與希臘型的腳趾骨頭後，就能夠得知中節趾骨的長度有著明顯的差異。最常見的骨頭長度為右上圖。二趾與三趾的中節趾骨較長，四趾與小趾則較短。

■ 較長的中節趾骨
■ 較短的中節趾骨

希臘型1

希臘型2

埃及型1

埃及型2

## ▶ 各種類型的腳尖

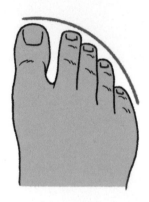

埃及型

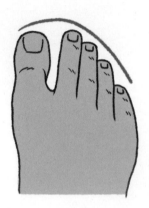

希臘型

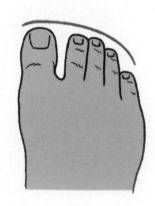

方形腳

# 各種類型的足弓

## ▶ 足弓的彎曲程度差異

標準足弓

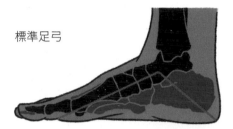

高足弓

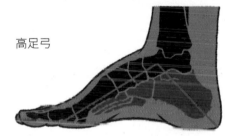

扁平足

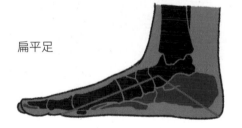

與一般足弓相比，足弓較高的類型叫做高足弓，足弓較低的類型叫做扁平足。雖然有程度上的差異，但兩者在進行走路等動作時，都無法順利地吸收衝擊力。因此，會出現疼痛感，且容易感到疲倦。

在這些類型當中，腳印也有所差異（主要為腳心的形狀＝下圖）。在風俗習慣方面，中國古代有纏足的習俗。

## ▶ 從內側所觀察到的纏足的骨骼

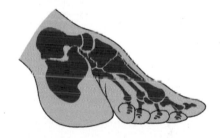

在中國古代有讓腳變小的習俗。把4根腳趾朝腳底側彎曲，讓足弓變成很極端的高足弓，在身體表面，腳心會被折疊起來，形成很深的皺紋。

## ▶ 各種類型的腳印（足跡）

低 ← 標準足弓 → 高

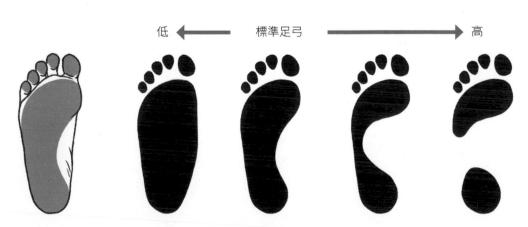

# 男女的腳部差異

男女的腳部骨骼差異與手部相同，女性的跗骨部分有較為狹窄的傾向。與男性相比，在整體上，女性骨骼的隆起部位較平緩且圓潤。身體表面的形狀也一樣，與男性相比，女性的身體線條較為圓潤、平緩（根據約翰·馬歇爾[※]的著作）。

※ 約翰·馬歇爾（John Marshall）的「藝術解剖學」（Anatomy for Artists），Smith Elder出版社，倫敦，1878。

## ▶ 男女的腳部骨骼

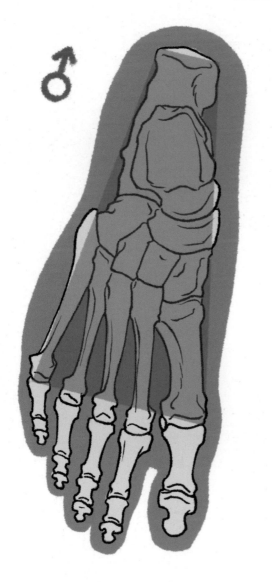
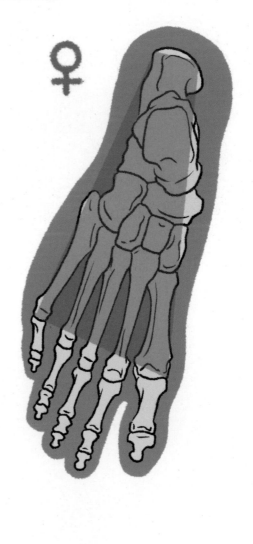

範例篇

### 用手指向前方

在美術作品的呈現手法中，經常會使用誇飾手法來呈現食指前端，將其畫成大一號的尺寸。在這張圖中，沒有加上透視感。因此，食指與中指的尺寸差異並不怎麼大。

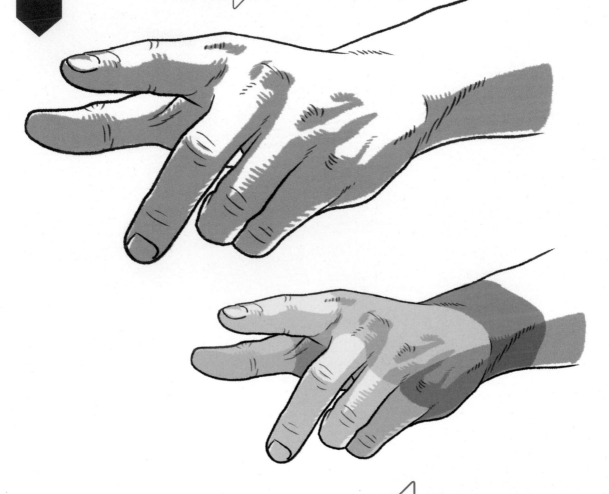

## 彩色插圖的運用方法

當視角比較傾斜時，請確認「手部表面分區」（P.30）中所顯示的各部位範圍與其外觀上的差異吧。藉由這麼做，就能更加正確地掌握形狀。藉由這種分區檢查的方式，就能避免「弄錯手指數量、形狀歪斜」等情況發生。

| | | | |
|---|---|---|---|
| ■ 拇指球 | ■ 小指球 | 中央的3根手指 | |
| 拇指 | 小指 | ■ 手掌、手背 | ■ 手腕 |

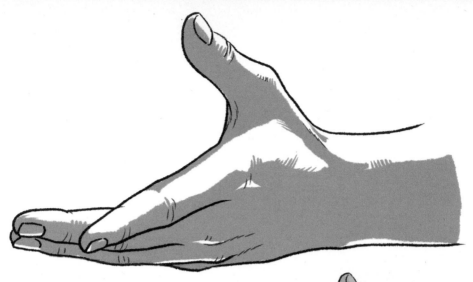

## 做出引導動作的手

從手腕到手背的部分，寬度大致相同。由於若是看不到小指根部的話，輪廓就會變得很單調，所以將視角調整成能稍微看到小指，就能畫出尚可的形狀。

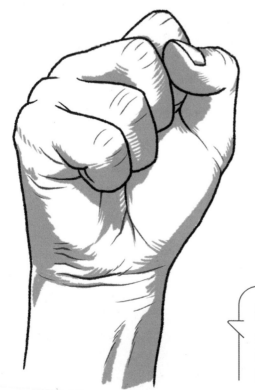

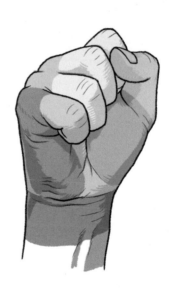

## 握拳動作1

在手掌中，能看到的部分大多是拇指與小指的根部（綠色與藏青色的部分）。由於是握拳動作，所以4根手指之間不會打開。

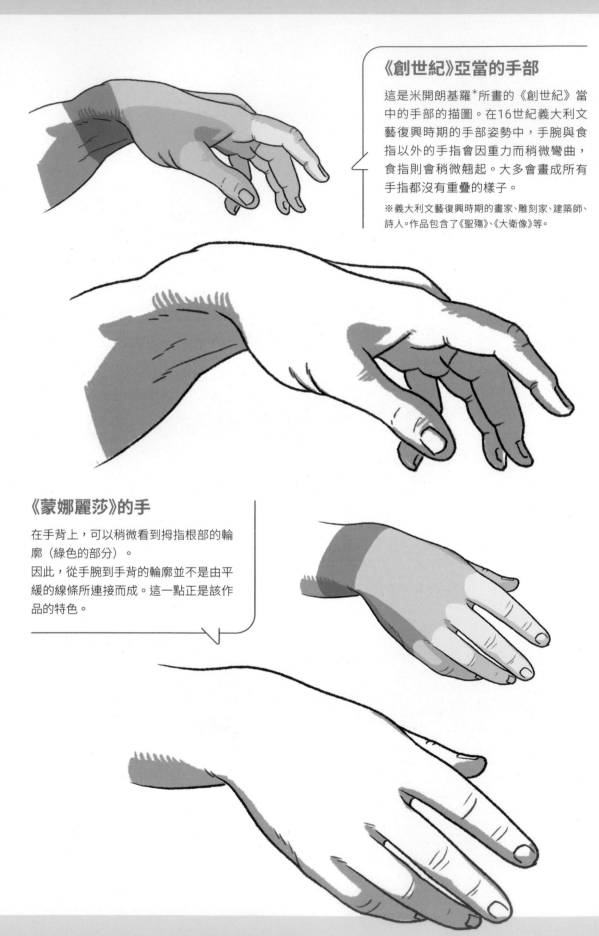

## 《創世紀》亞當的手部

這是米開朗基羅\*所畫的《創世紀》當中的手部的描圖。在16世紀義大利文藝復興時期的手部姿勢中，手腕與食指以外的手指會因重力而稍微彎曲，食指則會稍微翹起。大多會畫成所有手指都沒有重疊的樣子。

※義大利文藝復興時期的畫家、雕刻家、建築師、詩人。作品包含了《聖殤》、《大衛像》等。

## 《蒙娜麗莎》的手

在手背上，可以稍微看到拇指根部的輪廓（綠色的部分）。
因此，從手腕到手背的輪廓並不是由平緩的線條所連接而成。這一點正是該作品的特色。

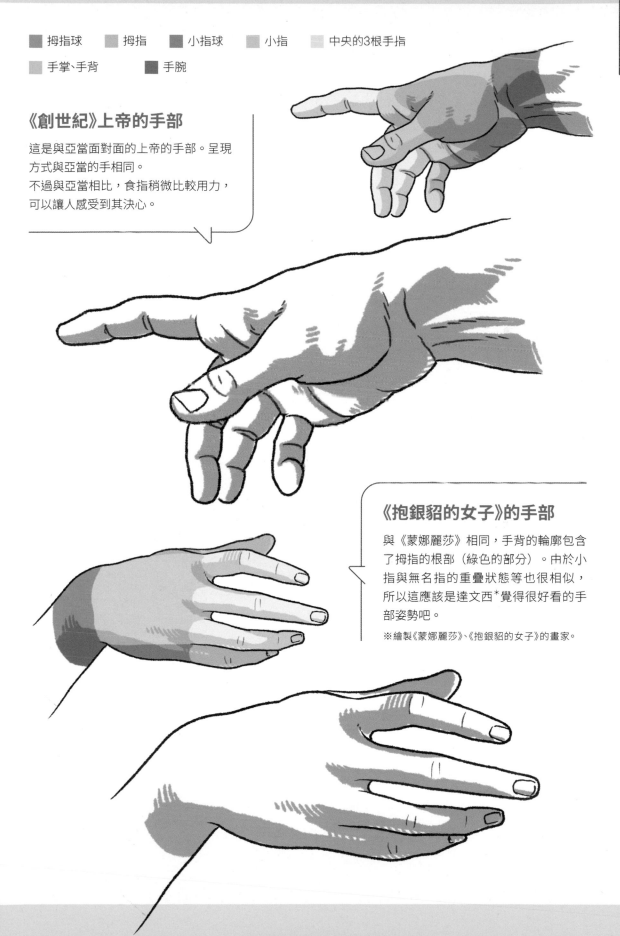

■ 拇指球　■ 拇指　■ 小指球　■ 小指　■ 中央的3根手指

■ 手掌、手背　■ 手腕

## 《創世紀》上帝的手部

這是與亞當面對面的上帝的手部。呈現
方式與亞當的手相同。

不過與亞當相比，食指稍微比較用力，
可以讓人感受到其決心。

## 《抱銀貂的女子》的手部

與《蒙娜麗莎》相同，手背的輪廓包含
了拇指的根部（綠色的部分）。由於小
指與無名指的重疊狀態等也很相似，
所以這應該是達文西*覺得很好看的手
部姿勢吧。

※繪製《蒙娜麗莎》、《抱銀貂的女子》的畫家。

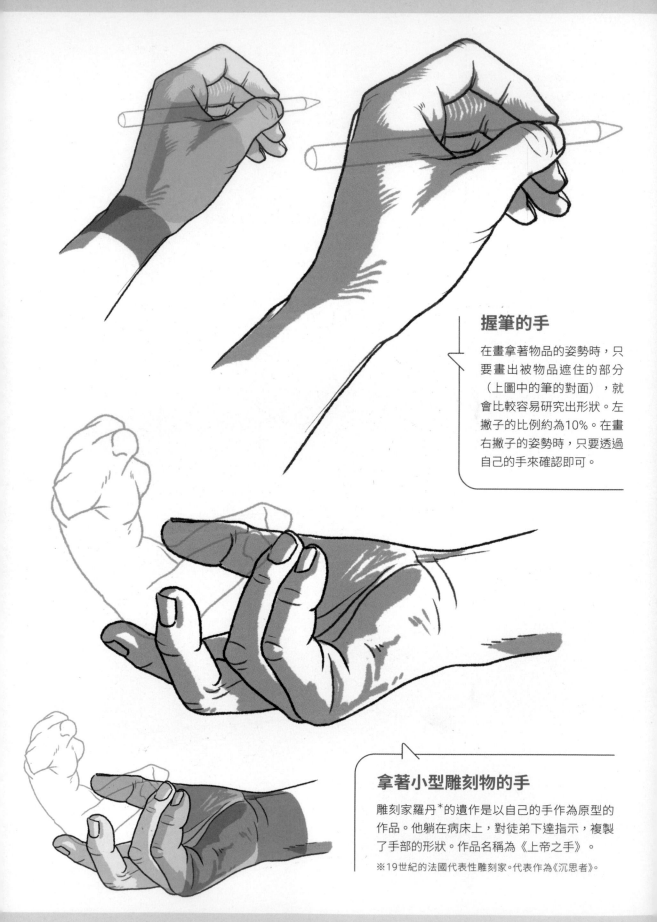

### 握筆的手

在畫拿著物品的姿勢時，只要畫出被物品遮住的部分（上圖中的筆的對面），就會比較容易研究出形狀。左撇子的比例約為10%。在畫右撇子的姿勢時，只要透過自己的手來確認即可。

### 拿著小型雕刻物的手

雕刻家羅丹*的遺作是以自己的手作為原型的作品。他躺在病床上，對徒弟下達指示，複製了手部的形狀。作品名稱為《上帝之手》。

※19世紀的法國代表性雕刻家。代表作為《沉思者》。

## 拿著剪刀的手1

把小剪刀打開時的手部。剪刀、筷子這類與動作連動變化的器具很難掌握。在繪製這類作品時，大家最好先拍下自己拿著東西的照片，當成參考資料。

■ 拇指球　　■ 拇指
■ 小指球　　■ 小指
□ 中央的3根手指
■ 手掌、手背
■ 手腕

## 拿著剪刀的手2

將小剪刀閉合時的手部。食指會輔助性地支撐剪刀的刀柄部分，無名指則會輔助性地支撐中指與剪刀的指圈（指環的部分）。

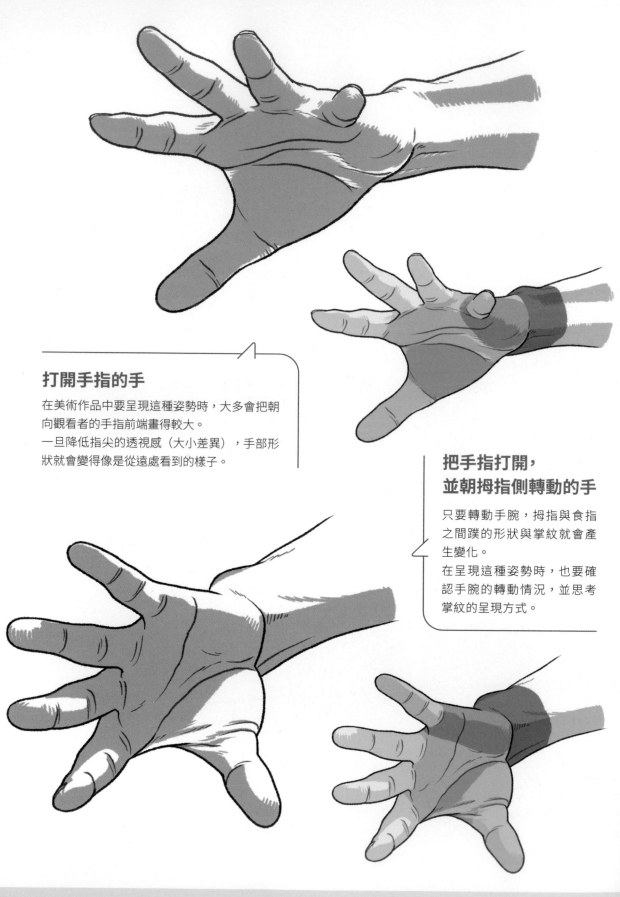

## 打開手指的手

在美術作品中要呈現這種姿勢時，大多會把朝向觀看者的手指前端畫得較大。
一旦降低指尖的透視感（大小差異），手部形狀就會變得像是從遠處看到的樣子。

## 把手指打開，
## 並朝拇指側轉動的手

只要轉動手腕，拇指與食指之間蹼的形狀與掌紋就會產生變化。
在呈現這種姿勢時，也要確認手腕的轉動情況，並思考掌紋的呈現方式。

■ 拇指球　　■ 拇指　　■ 小指球　　■ 小指　　■ 中央的3根手指　　■ 手掌、手背　　■ 手腕

## 根據素描來繪製的手部1

在收集作品的參考資料與畫草圖時，會繪製成素描形式。由於畫得很快，所以會呈現出慣用的作畫方式與見解。這幅範例素描是根據美國一位美術解剖學講師喬治・伯里曼（George Bridgman）的素描來繪製而成的。

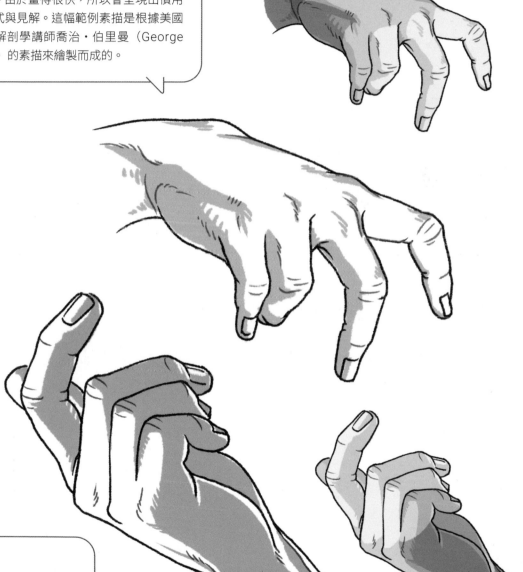

## 指向上方1

在呈現手勢時，大多會使用手指當中的拇指與食指。附著在各手指背側的肌肉，包含了2種（拇指＝伸拇長肌與伸拇短肌，食指＝伸食指肌與背側骨間肌）。

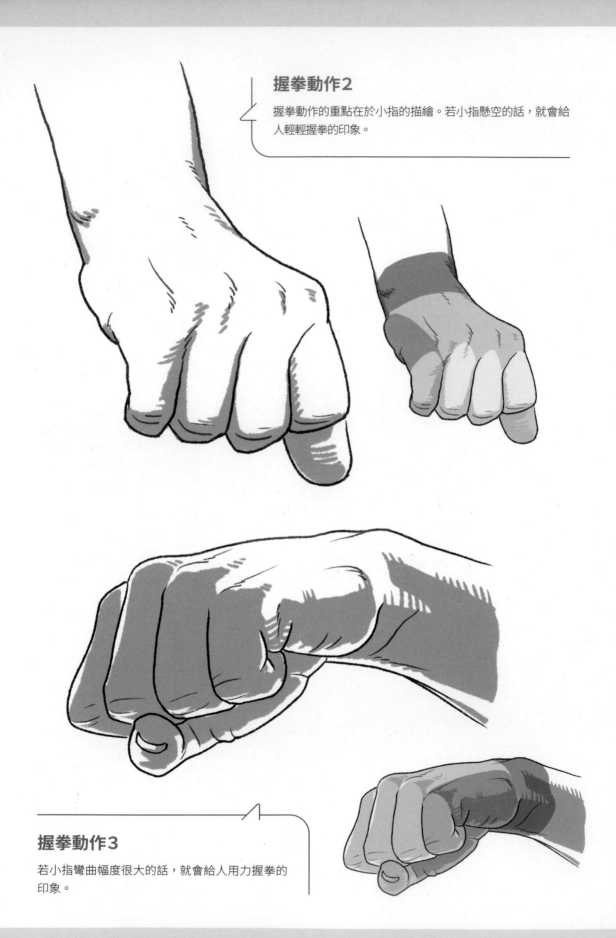

## 握拳動作2

握拳動作的重點在於小指的描繪。若小指懸空的話，就會給人輕輕握拳的印象。

## 握拳動作3

若小指彎曲幅度很大的話，就會給人用力握拳的印象。

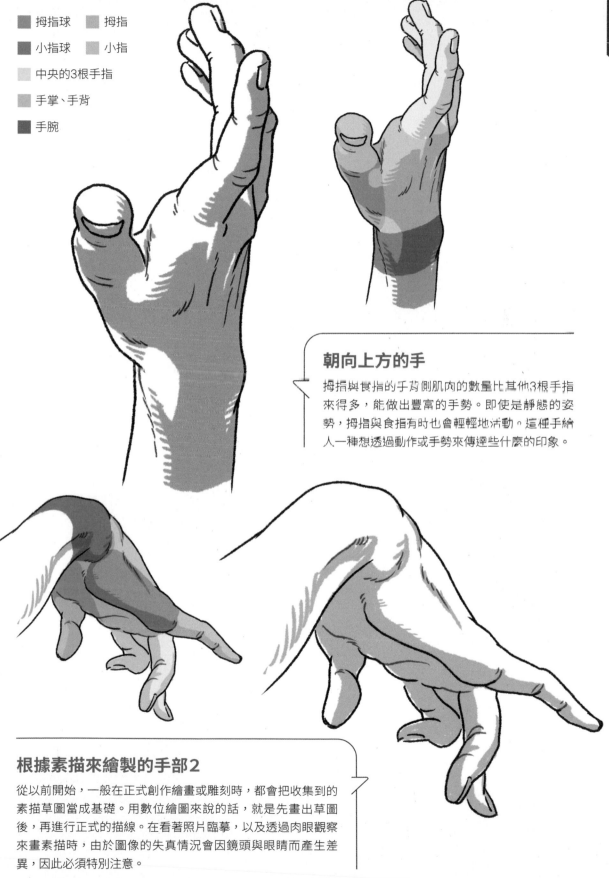

■ 拇指球　　■ 拇指

■ 小指球　　■ 小指

□ 中央的3根手指

□ 手掌、手背

■ 手腕

## 朝向上方的手

拇指與食指的手背側肌肉的數量比其他3根手指來得多，能做出豐富的手勢。即使是靜態的姿勢，拇指與食指有時也會輕輕地活動。這種手繪人一種想透過動作或手勢來傳達些什麼的印象。

## 根據素描來繪製的手部2

從以前開始，一般在正式創作繪畫或雕刻時，都會把收集到的素描草圖當成基礎。用數位繪圖來說的話，就是先畫出草圖後，再進行正式的描線。在看著照片臨摹，以及透過肉眼觀察來畫素描時，由於圖像的失真情況會因鏡頭與眼睛而產生差異，因此必須特別注意。

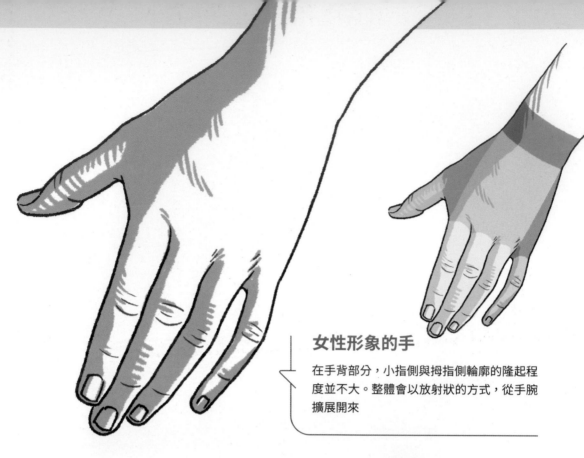

### 女性形象的手

在手背部分，小指側與拇指側輪廓的隆起程度並不大。整體會以放射狀的方式，從手腕擴展開來

### 垂下的手1

中指與無名指之間的蹼會變得稍微狹窄。因此，中指與無名指緊貼在一起的姿勢，在構造上也是很合理的。

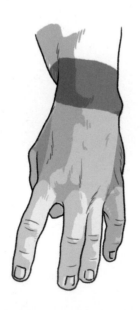

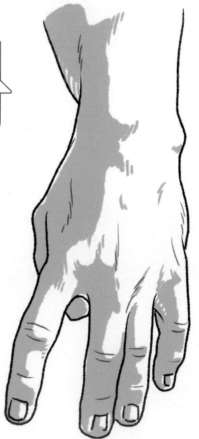

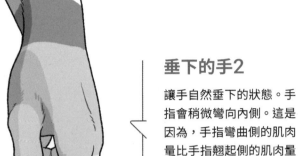

■ 拇指球　■ 拇指　■ 小指球　■ 小指　■ 中央的3根手指　■ 手掌、手背　■ 手腕

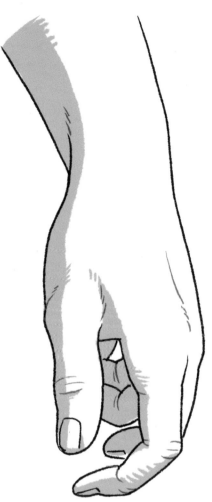

### 垂下的手2

讓手自然垂下的狀態。手指會稍微彎向內側。這是因為，手指彎曲側的肌肉量比手指翹起側的肌肉量來得多。

### 血管浮現的手

只要把手放在比心臟低的位置，血液就會因為較難回送，靜脈（P.28）因此隆起。

由於女性的皮下脂肪比較多，所以不太常看到靜脈浮現出來的描繪方式。

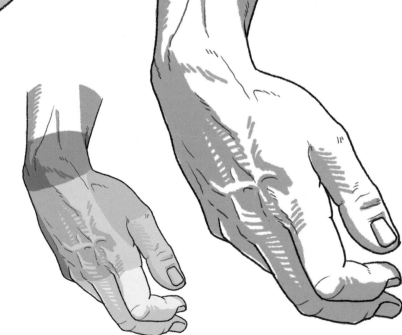

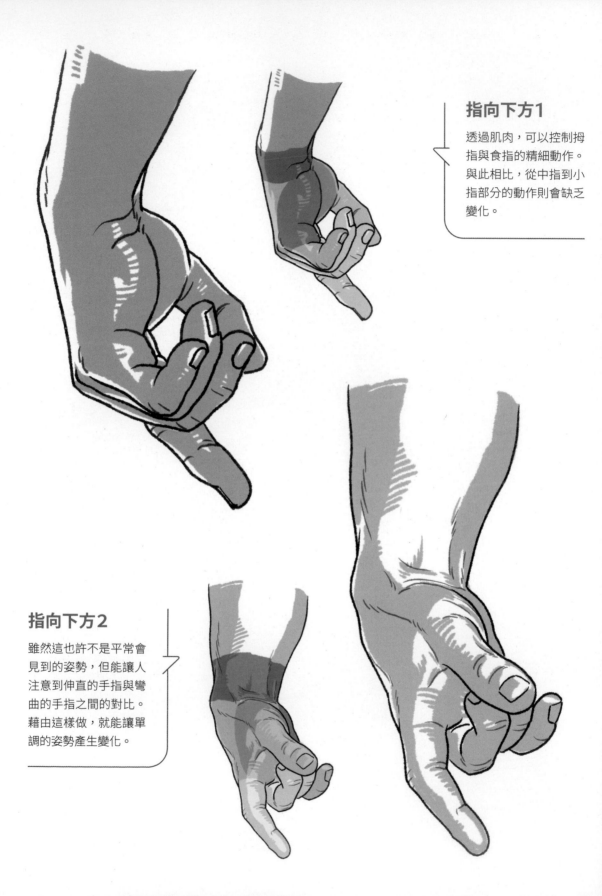

### 指向下方1

透過肌肉，可以控制拇指與食指的精細動作。與此相比，從中指到小指部分的動作則會缺乏變化。

### 指向下方2

雖然這也許不是平常會見到的姿勢，但能讓人注意到伸直的手指與彎曲的手指之間的對比。藉由這樣做，就能讓單調的姿勢產生變化。

■ 拇指球　　■ 拇指　　■ 小指球　　■ 小指　　■ 中央的3根手指　　■ 手掌、手背　　■ 手腕

## 插腰的手

手部的插腰姿勢有許多
種，像是用手掌抓住腰
部的類型（右圖）、把
拳頭靠在腰部的類型以
及把手背靠在腰部的類
型等。

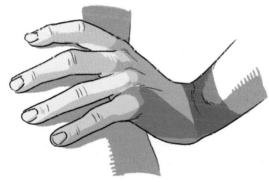

## 指向上方2

採取這個姿勢的時候，
食指的前端不會朝向觀
看者。因此，經常會將
食指的尺寸誇大，以呈
現出透視感與氣勢。

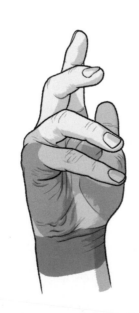

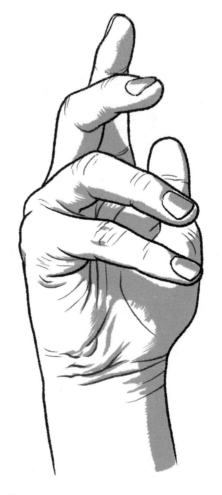

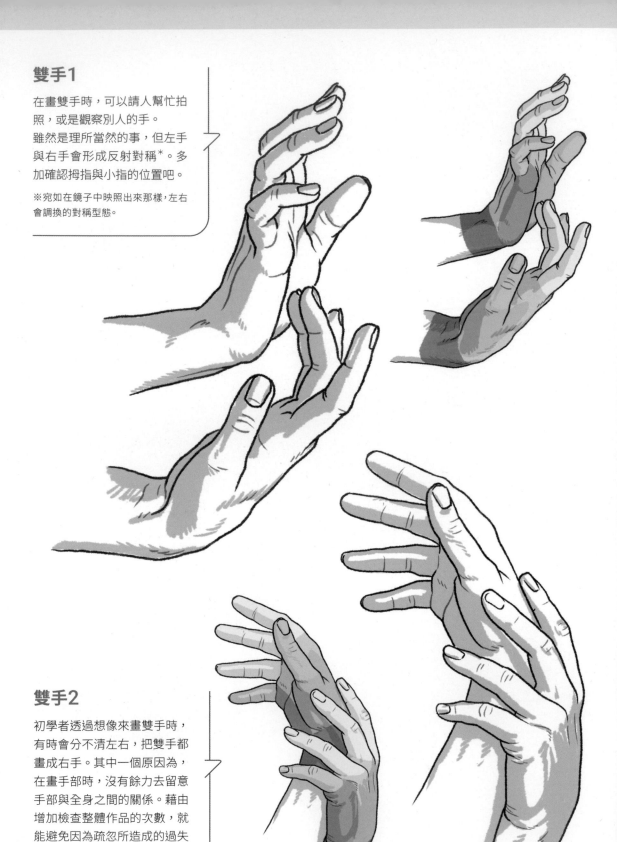

## 雙手1

在畫雙手時，可以請人幫忙拍照，或是觀察別人的手。
雖然是理所當然的事，但左手與右手會形成反射對稱＊。多加確認拇指與小指的位置吧。

※宛如在鏡子中映照出來那樣，左右會調換的對稱型態。

## 雙手2

初學者透過想像來畫雙手時，有時會分不清左右，把雙手都畫成右手。其中一個原因為，在畫手部時，沒有餘力去留意手部與全身之間的關係。藉由增加檢查整體作品的次數，就能避免因為疏忽所造成的過失發生。

■ 拇指球　　■ 拇指　　■ 小指球　　■ 小指　　■ 中央的3根手指　　■ 手掌，手背　　■ 手腕

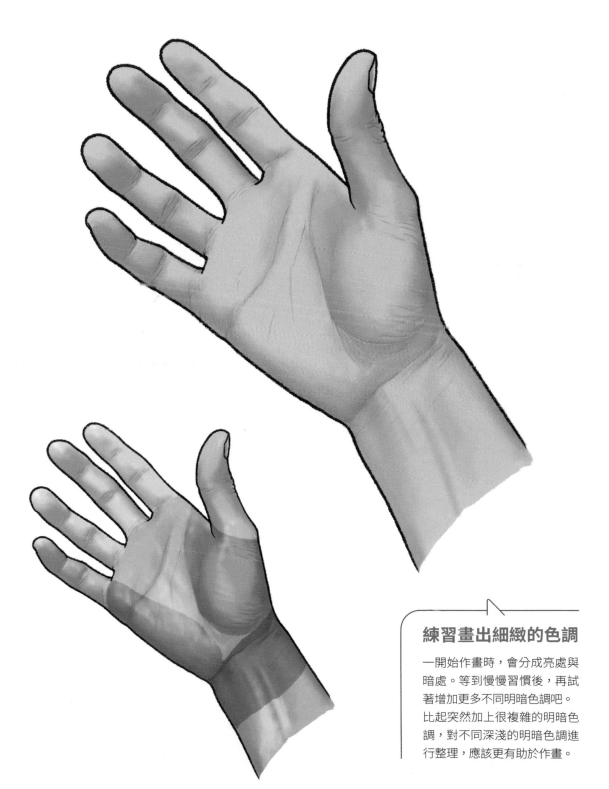

## 練習畫出細緻的色調

一開始作畫時，會分成亮處與暗處。等到慢慢習慣後，再試著增加更多不同明暗色調吧。比起突然加上很複雜的明暗色調，對不同深淺的明暗色調進行整理，應該更有助於作畫。

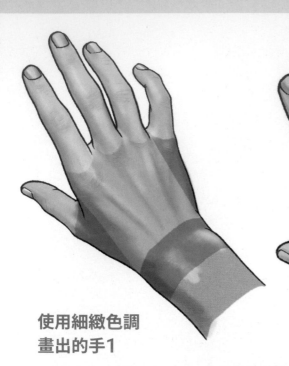

### 使用細緻色調
### 畫出的手1

在設計作品的造型時，不必進行手掌與手指的顏色分類。

可視範圍會依照姿勢或角度而呈現什麼變化，最好事先多注意外觀上的檢查。

### 使用細緻色調畫出的手2

整體加上不同明暗的色調後，在最亮的區域加上高亮度效果吧。

可以用白色來畫，也可以使用橡皮擦來擦掉灰色。

只要盡量地縮小白色的範圍，明暗色調的呈現就不易失敗。

■ 拇指球　　■ 拇指　　■ 小指球　　■ 小指　　■ 中央的3根手指　　■ 手掌、手背　　■ 手腕

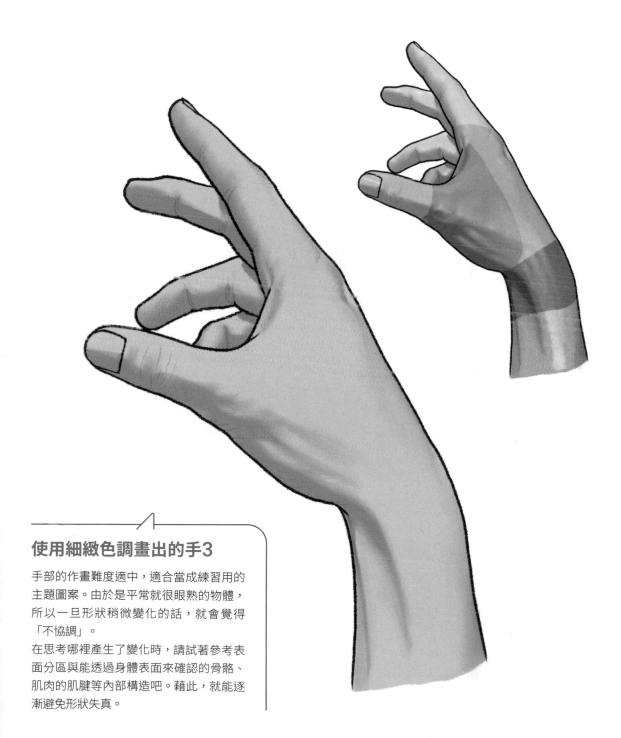

## 使用細緻色調畫出的手3

手部的作畫難度適中，適合當成練習用的
主題圖案。由於是平常就很眼熟的物體，
所以一旦形狀稍微變化的話，就會覺得
「不協調」。

在思考哪裡產生了變化時，請試著參考表
面分區與能透過身體表面來確認的骨骼、
肌肉的肌腱等內部構造吧。藉此，就能逐
漸避免形狀失真。

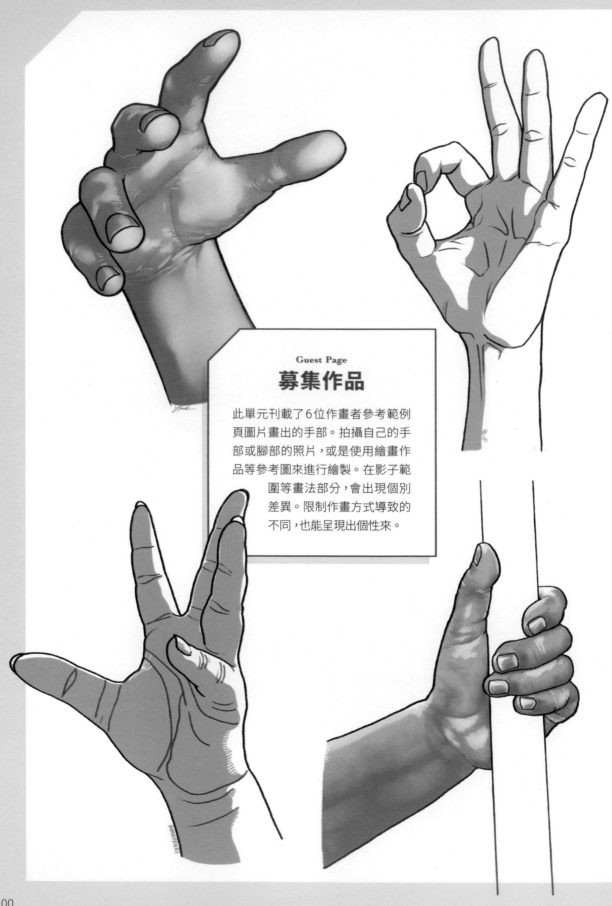

**Guest Page**
# 募集作品

此單元刊載了6位作畫者參考範例頁圖片畫出的手部。拍攝自己的手部或腳部的照片，或是使用繪畫作品等參考圖來進行繪製。在影子範圍等畫法部分，會出現個別差異。限制作畫方式導致的不同，也能呈現出個性來。

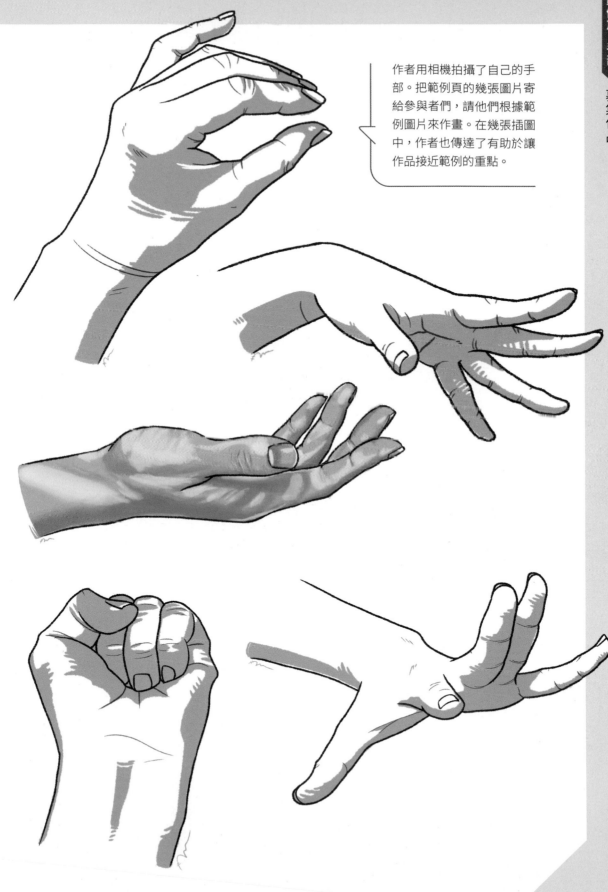

作者用相機拍攝了自己的手部。把範例頁的幾張圖片寄給參與者們，請他們根據範例圖片來作畫。在幾張插圖中，作者也傳達了有助於讓作品接近範例的重點。

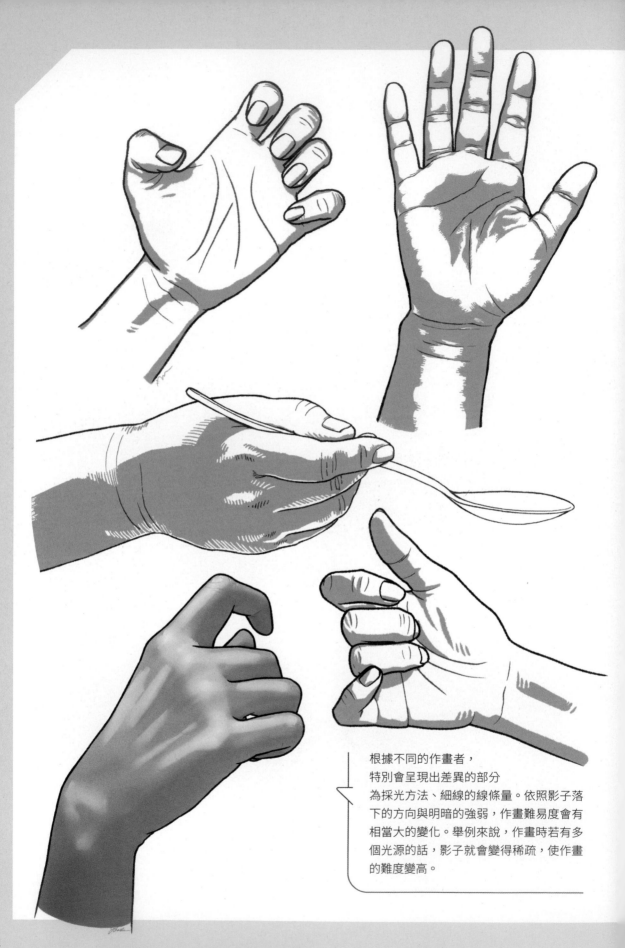

根據不同的作畫者，
特別會呈現出差異的部分
為採光方法、細線的線條量。依照影子落
下的方向與明暗的強弱，作畫難易度會有
相當大的變化。舉例來說，作畫時若有多
個光源的話，影子就會變得稀疏，使作畫
的難度變高。

透過2種層次來畫出影子範圍與明亮範圍的例子。在動畫的作畫等情況中，這種技法會經常出現。這種作畫方式的學術性出乎意料地高，在畫細緻的素描時，也會用到。

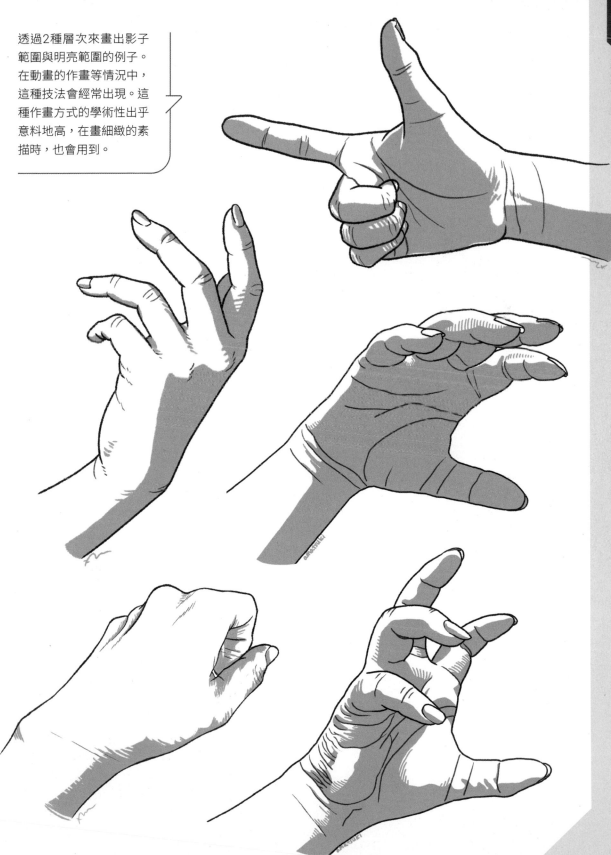

只要把自己的手當成作畫模特兒，應該就會察覺到個別差異很明顯。我們都知道，自古以來，在呈現美術作品時，人們很重視形狀的工整。皺紋的個別差異特別顯著，必須判斷要畫到什麼程度。皺紋量會影響皮膚的厚度。當皮膚較厚，或是皮下脂肪很多時，皺紋就會較少。相反地，當皮膚較薄，或是皮下脂肪很少時，皺紋就會變多。

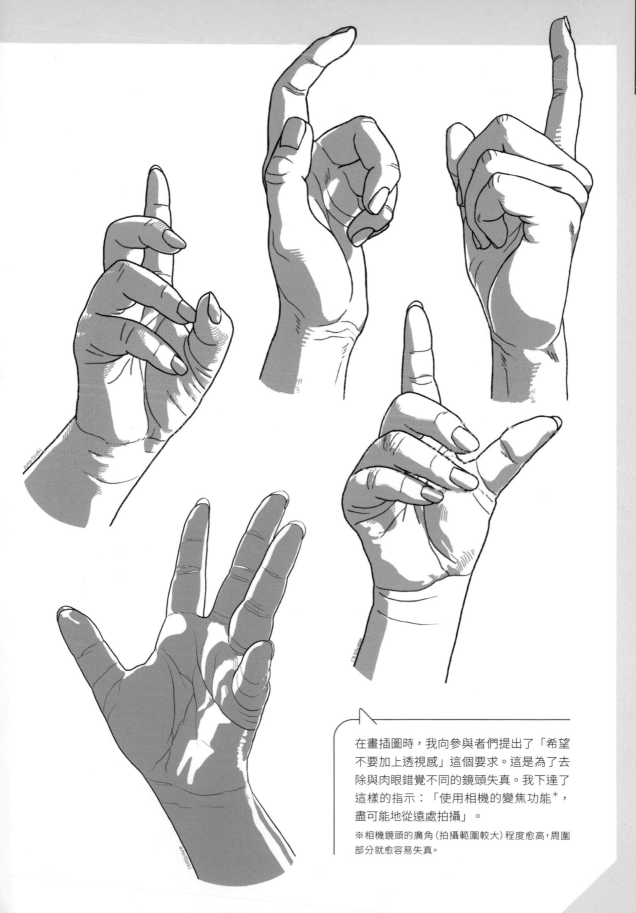

在畫插圖時，我向參與者們提出了「希望
不要加上透視感」這個要求。這是為了去
除與肉眼錯覺不同的鏡頭失真。我下達了
這樣的指示：「使用相機的變焦功能*，
盡可能地從遠處拍攝」。

※相機鏡頭的廣角（拍攝範圍較大）程度愈高，周圍
部分就愈容易失真。

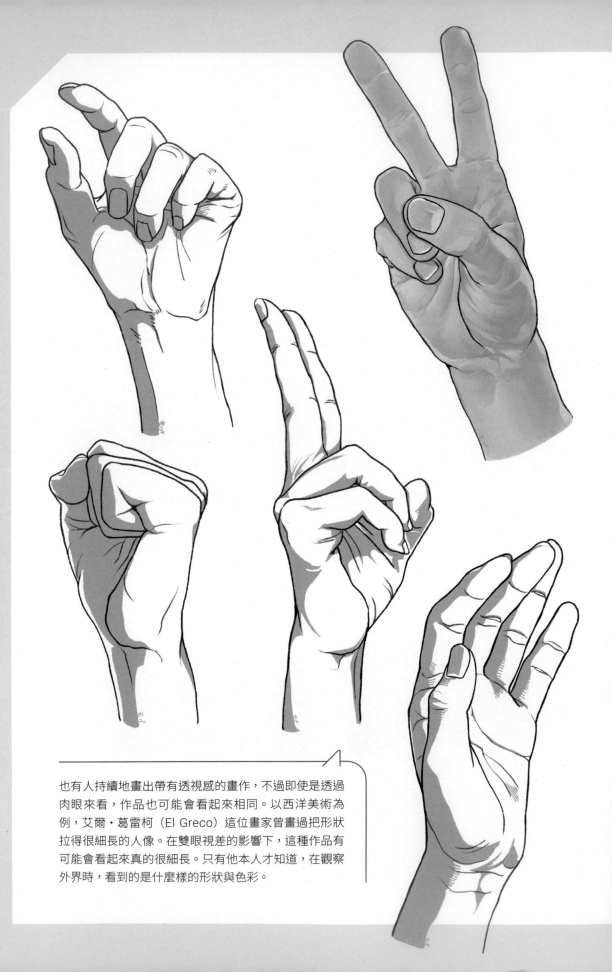

也有人持續地畫出帶有透視感的畫作，不過即使是透過肉眼來看，作品也可能會看起來相同。以西洋美術為例，艾爾·葛雷柯（El Greco）這位畫家曾畫過把形狀拉得很細長的人像。在雙眼視差的影響下，這種作品有可能會看起來真的很細長。只有他本人才知道，在觀察外界時，看到的是什麼樣的形狀與色彩。

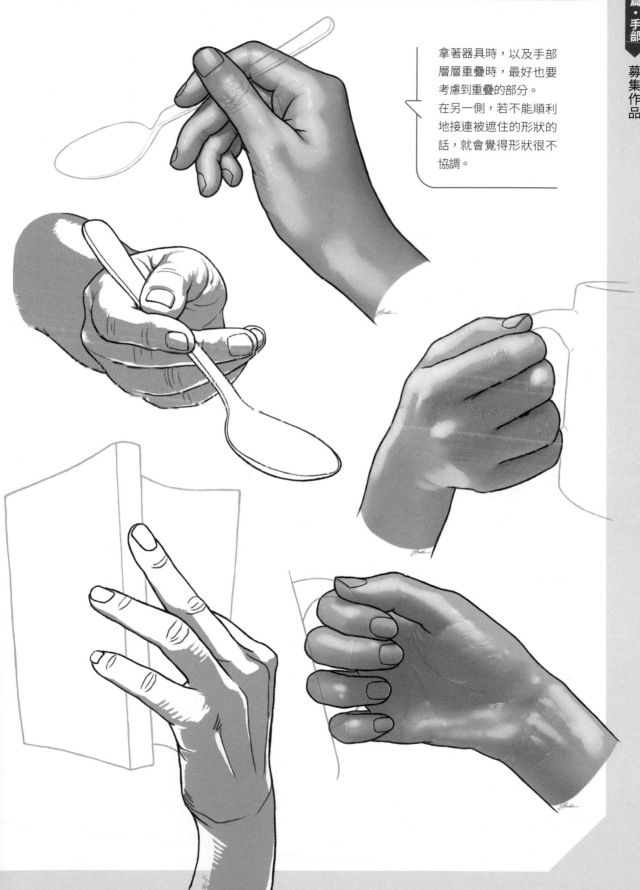

拿著器具時，以及手部
層層重疊時，最好也要
考慮到重疊的部分。
在另一側，若不能順利
地接連被遮住的形狀的
話，就會覺得形狀很不
協調。

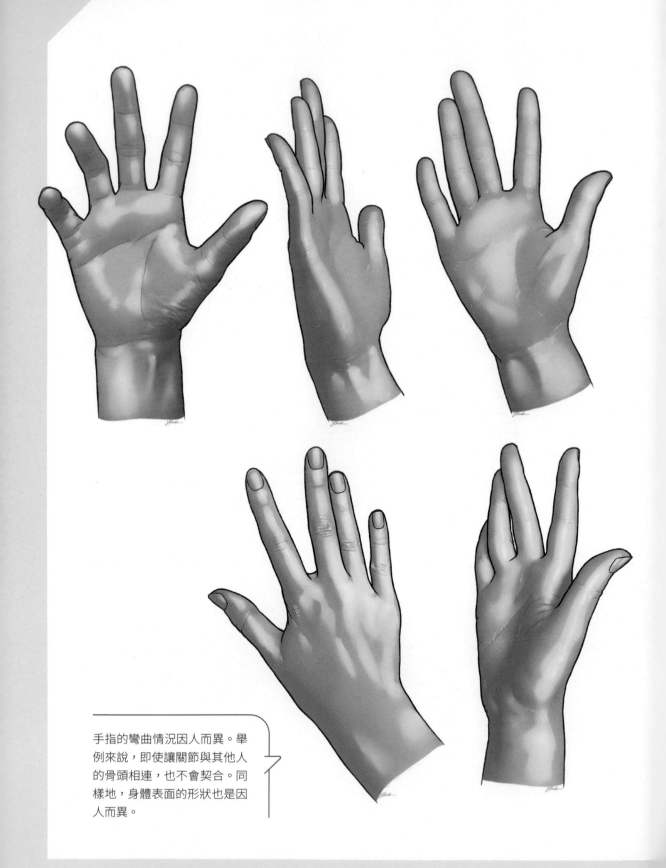

手指的彎曲情況因人而異。舉例來說，即使讓關節與其他人的骨頭相連，也不會契合。同樣地，身體表面的形狀也是因人而異。

即使是相同的姿勢，只要觀看視角有所變化，給人的印象就會有相當大的差異。在欣賞雕刻作品時，最好一邊繞著作品一邊觀看。

像這樣地，請大家透過各種角度來檢查，找出最美觀的視角吧。只要角度很好的話，作品就會顯得美觀，也容易讓人覺得技巧高超。

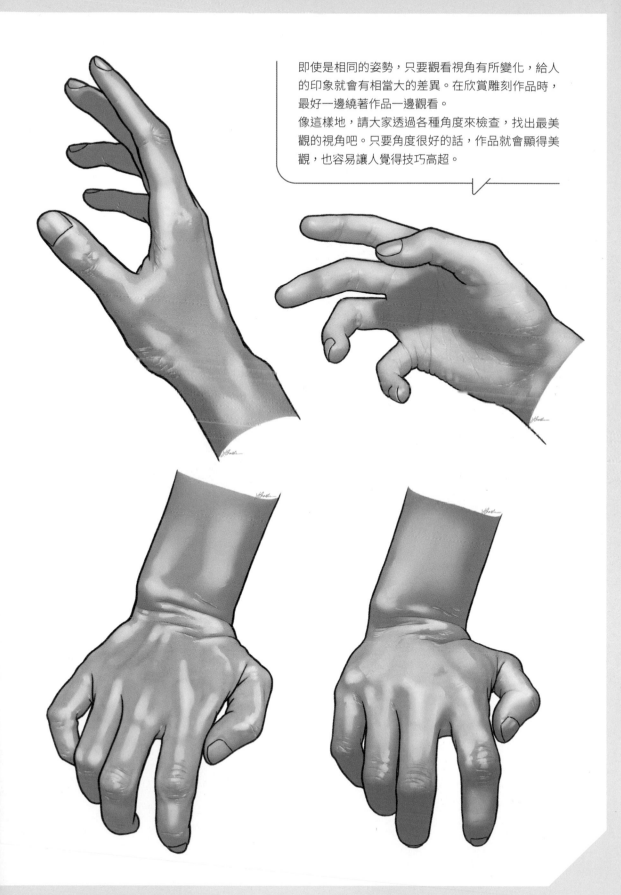

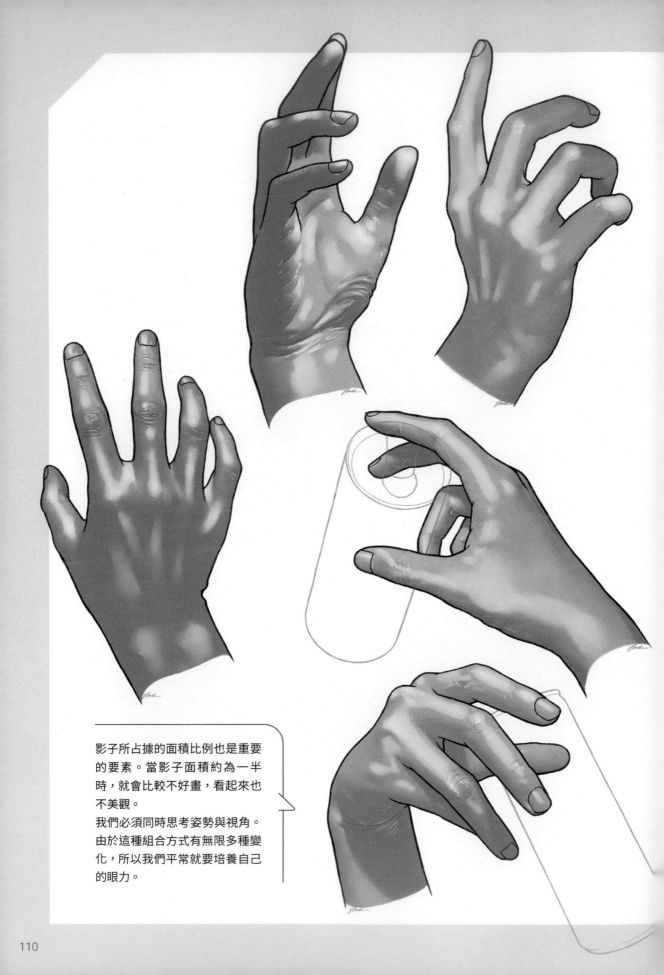

影子所占據的面積比例也是重要
的要素。當影子面積約為一半
時，就會比較不好畫，看起來也
不美觀。
我們必須同時思考姿勢與視角。
由於這種組合方式有無限多種變
化，所以我們平常就要培養自己
的眼力。

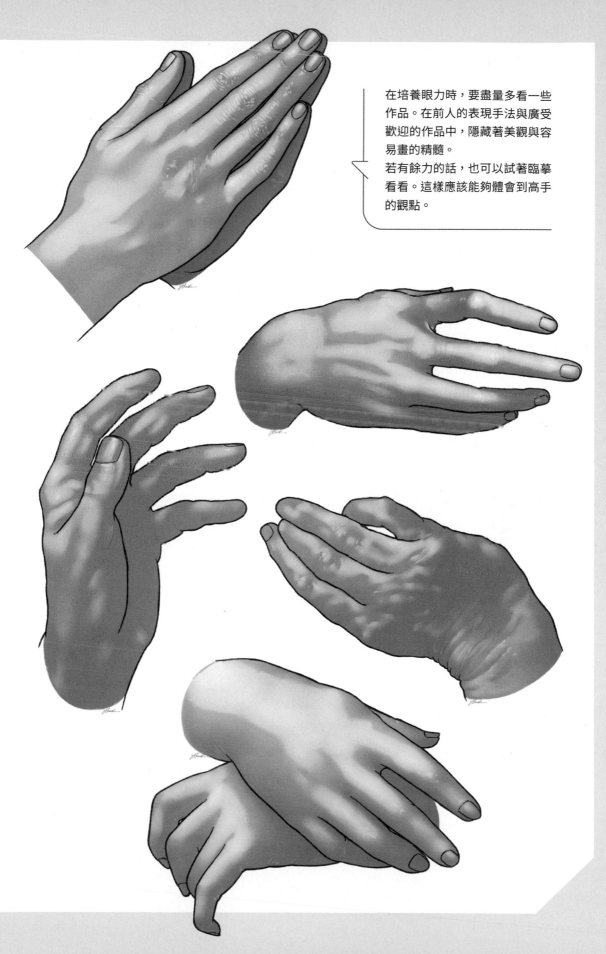

在培養眼力時，要盡量多看一些作品。在前人的表現手法與廣受歡迎的作品中，隱藏著美觀與容易畫的精髓。

若有餘力的話，也可以試著臨摹看看。這樣應該能夠體會到高手的觀點。

### 把體重放在拇指側的腳1

從拇指到第三指的前端都緊貼在地面上的姿勢。當雙腳之間的間隔較大時，或是坐在椅子上時，若小腿的角度逐漸傾斜的話，緊貼在地面上的腳趾數量就會減少。

### 把體重放在拇指側的腳2

小腿的角度變得更小，只有拇指側的邊緣接觸地面的狀態。

由於這是讓腳踝進行蹠屈（朝下方伸長）的狀態，所以腳趾會彎曲。這是小腿肚與用來彎曲腳趾的肌肉產生連動的結果。

### 腳尖站立動作1

坐在椅子等處，將腳後跟稍微往上抬的狀態。把腳拉向椅面時，與把腳朝前方伸長時，會呈現出不同狀態。透過腳踝的伸縮來確認這一點吧。

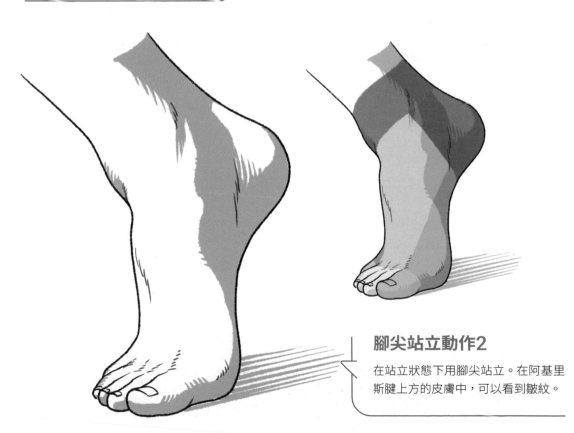

### 腳尖站立動作2

在站立狀態下用腳尖站立。在阿基里斯腱上方的皮膚中，可以看到皺紋。

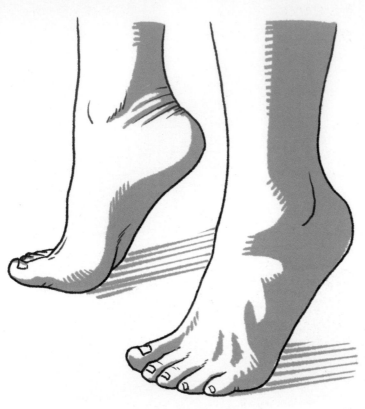

### 腳尖站立動作3

從內側面觀看腳尖站立動作（右腳）時，腳心的彎曲弧度看起來很大。從腳心到腳後跟與內腳踝之間，有一條相連的淺溝槽。

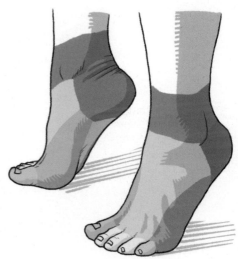

### 雙腳重疊1

用其中一腳來遮住另一腳的腳踝時，只要多留意腳踝的輪廓即可（虛線部分）。從正面觀看腳部時，可以得知腳背的寬度會比5根腳趾的寬度還要來得寬。

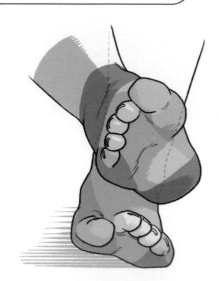

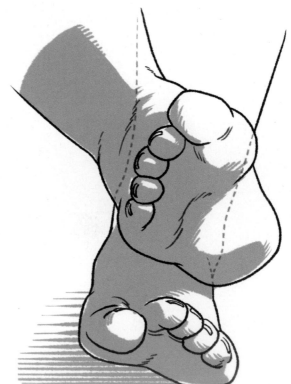

■ 拇趾的根部　　■ 拇指　　■ 小趾的根部　　■ 小指　　■ 中央的3根手指

■ 腳背、腳底　　■ 腳踝　　■ 腳後跟

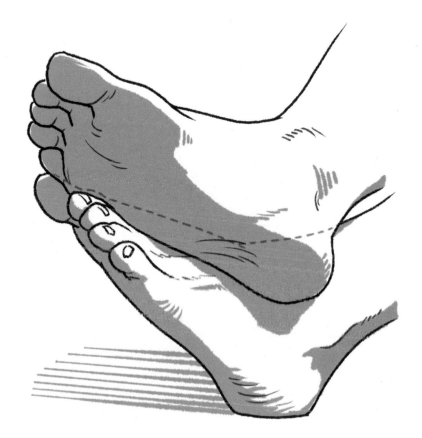

## 雙腳重疊2

這是雙腳重疊在一起的插畫，左腳的輪廓被大幅度地遮住。在這種情況下，只要畫出用虛線來表示的遮住部分的輪廓，就會比較容易掌握形狀。

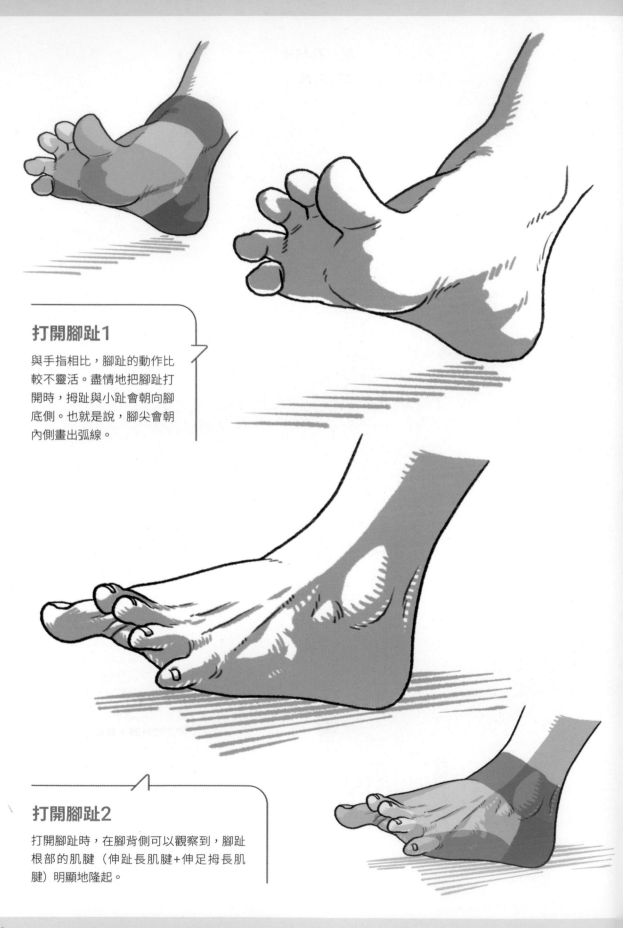

### 打開腳趾1

與手指相比，腳趾的動作比較不靈活。盡情地把腳趾打開時，拇趾與小趾會朝向腳底側。也就是說，腳尖會朝內側畫出弧線。

### 打開腳趾2

打開腳趾時，在腳背側可以觀察到，腳趾根部的肌腱（伸趾長肌腱＋伸足拇長肌腱）明顯地隆起。

■ 拇趾的根部　　■ 拇指　　■ 小趾的根部　　■ 小指　　■ 中央的3根手指

■ 腳背、腳底　　■ 腳踝　　■ 腳後跟

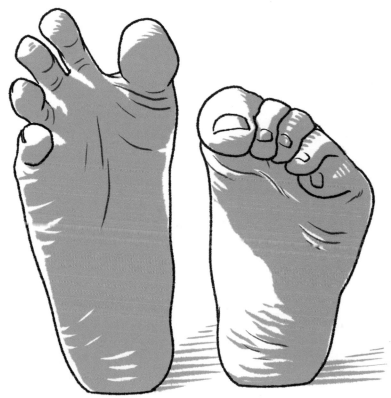

### 打開腳趾3

這是腳趾打開時以及併攏時的圖。從腳底側觀看的話，可以看到，彎曲腳趾時，其輪廓會到達腳趾根部的關節附近。
打開腳趾時，小趾不太會朝外側擴展。

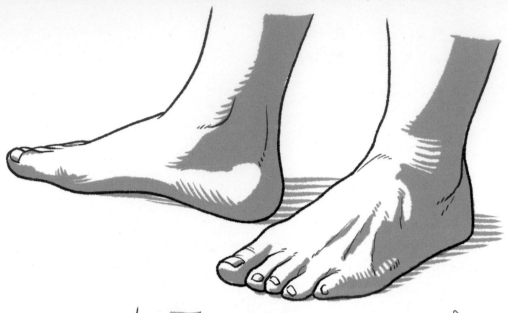

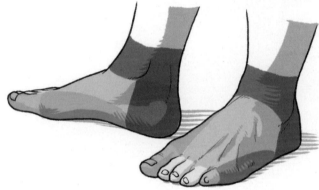

## 重心偏向某一側的腳1

在重心偏向某一側的腳當中，腳的位置分布有很多種。首先要注意的是，承受體重的是哪一隻腳。在這種情況下，沒有承受體重的那隻腳的小腿的角度會傾斜。

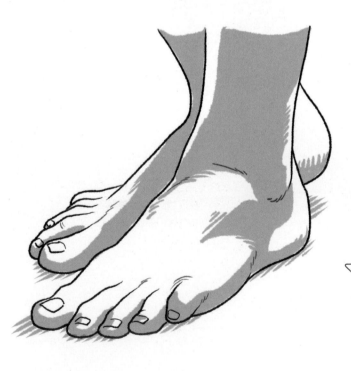

## 重心偏向某一側的腳2

在美術用語中，會把重心偏向某一側的腳稱作「對立式平衡*」。若是站立姿勢的話，連上半身都會受到腳部重心的影響。另一方面，若是坐下狀態，對上半身造成的影響就會比較少。

※一種視覺藝術，用來描述一個人將大部分重心集中在其中一條腿上的姿態。

■ 拇趾的根部　　■ 拇指　　■ 小趾的根部　　■ 小指　　■ 中央的3根手指
■ 腳背、腳底　　■ 腳踝　　■ 腳後跟

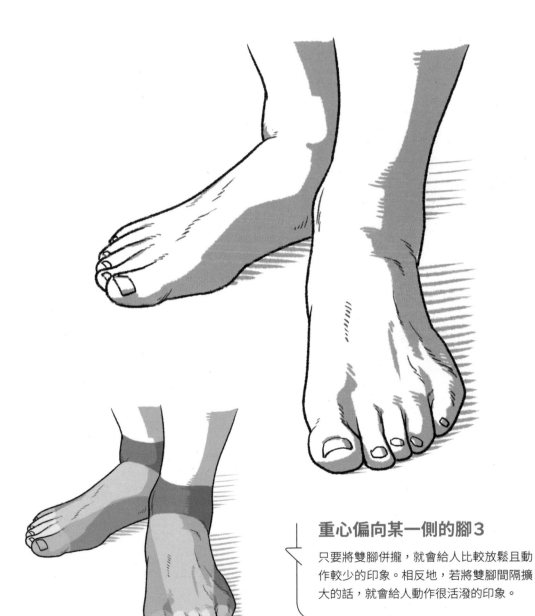

### 重心偏向某一側的腳3

只要將雙腳併攏，就會給人比較放鬆且動作較少的印象。相反地，若將雙腳間隔擴大的話，就會給人動作很活潑的印象。

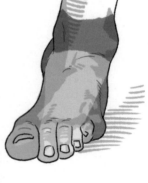

## 抓住地面的腳1

從高處往下看,並打開雙腳,用力站穩。如此一來,腳趾就會為了抓住地面而彎曲。

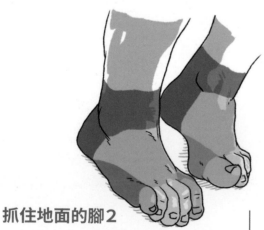

## 抓住地面的腳2

這是羅丹的《沉思者》的腳。
《沉思者》位於《地獄之門》雕塑的頂部,為了避免掉落,所以要用腳趾用力地抓住地面。腳部的形狀也是凹凸不平且扭曲變形。

■ 拇趾的根部　　■ 拇指　　■ 小趾的根部　　■ 小指　　■ 中央的3根手指

■ 腳背、腳底　　■ 腳踝　　■ 腳後跟

## 從後方看到的腳

腳會朝著腳後跟，逐漸地變細。從外側看的話，可以看到小趾，從內側看的話，則可以看到拇趾。

抬起腳後跟時，可以看到腳底與用力伸展的阿基里斯腱。阿基里斯腱附著在跟骨（P.48）上。

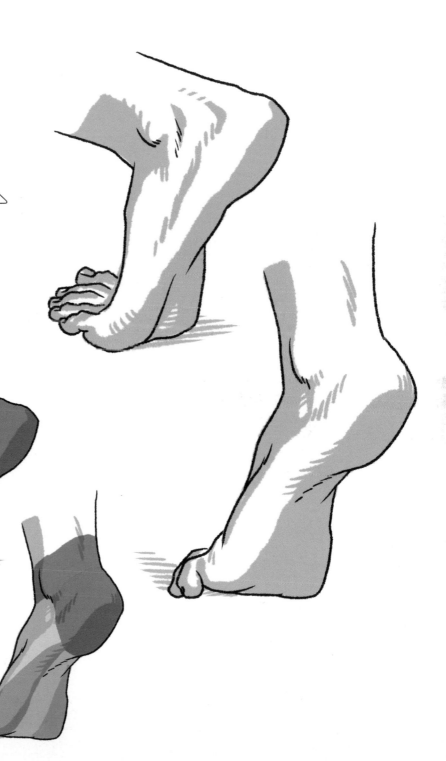

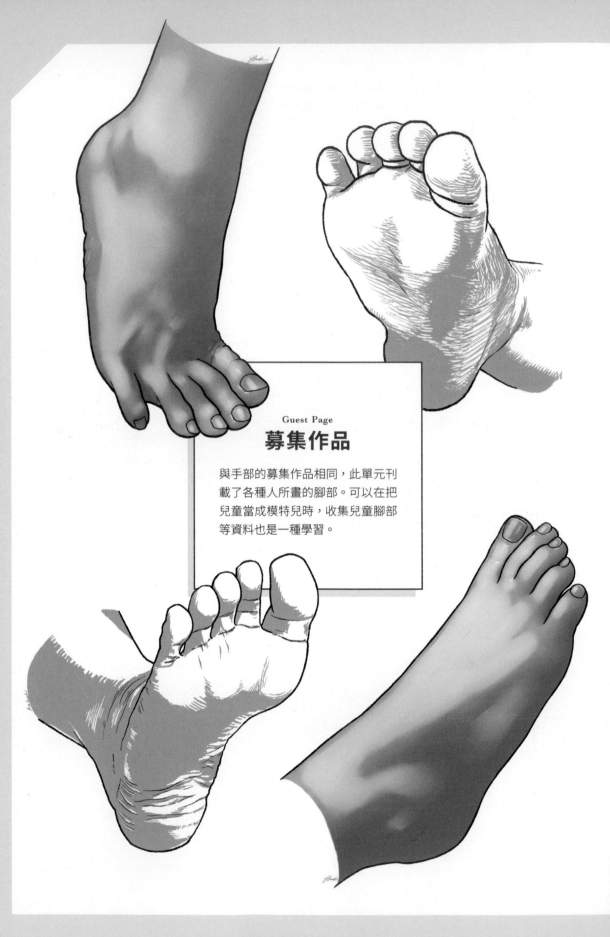

### Guest Page
# 募集作品

與手部的募集作品相同,此單元刊載了各種人所畫的腳部。可以在把兒童當成模特兒時,收集兒童腳部等資料也是一種學習。

除了鞋子尺寸以外，腳部的個別差異也容易呈現在腳寬與足弓等處。與手部相比，腳部比較不會隨著年齡增長而產生變化。請透過自己的腳或穿著涼鞋的人等來確認看看吧。

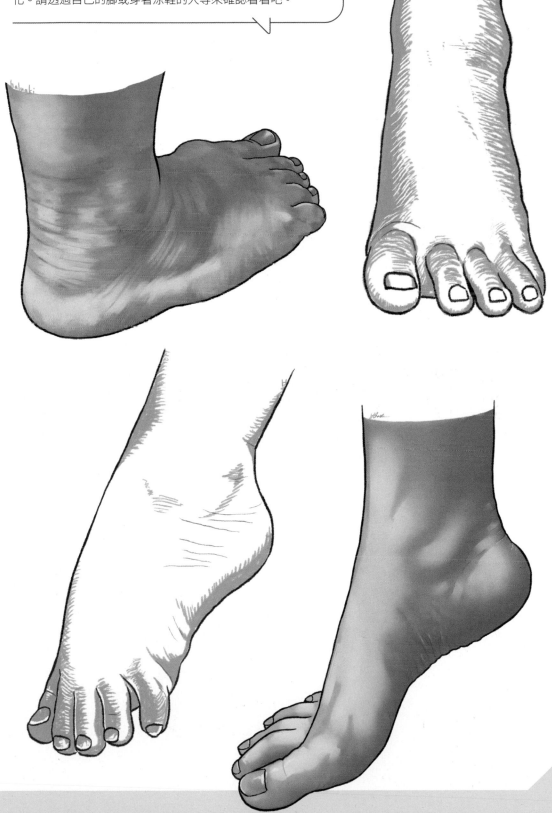

腳背的外觀會受到「與模特兒之間的距離」與「觀看視角」的影響。當腳背看不清楚時，原因可能是距離太遠或觀看視角太低。想讓腳背面積顯得較大的話，就要從較近的距離或高處觀看。

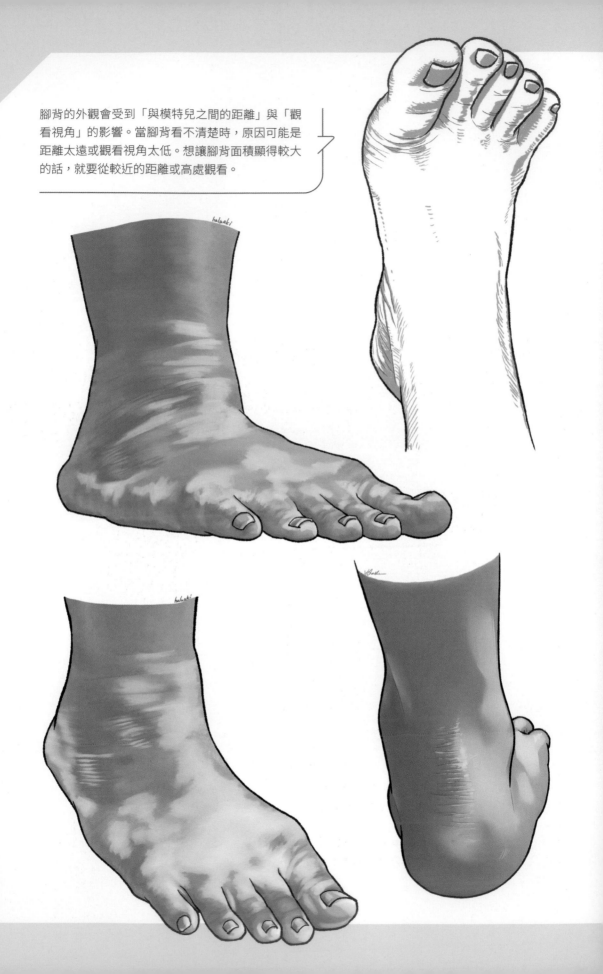

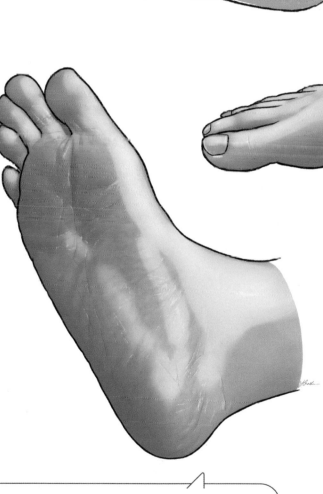

姿勢會容易影響腳底露出的有無。在繪畫與插畫
等平面作品中，在站立姿勢中，腳底不太會露出
來，在坐姿中，則會經常露出來。
雖然在與地面接觸的雕刻作品中，不太會呈現出
腳底形狀，但在能夠變換姿勢的人偶等當中，腳
底就會被呈現出來。

**結語**

　　看完本書後與看之前相比，手和腳的形狀是否有變得比較容易理解了呢？若閱讀本書，並經過反覆練習後，變得比較容易掌握手腳形狀的話，就代表著有效果。

　　只要學習美術解剖學，就會變得能夠辨別從身體表面所觀察到的凹凸起伏。那是因為已經能夠理解一個個凸凹起伏是如何形成的。即使無法完全理解，也會變得能進行推測。在本書的範例頁中，使用不同顏色來劃分從身體表面看到時的範圍。在繪製手部與設計其造型時，只要一一地確認範圍與其形狀，就能得知形狀不協調的原因位於何處，或是讓大家自信地說出「這樣就行了」並完成作品。不僅是身體表面，藉由觀察骨骼的形狀與肌肉的範圍，也能學到各種見解。這種觀察能力有助於提升繪畫的表現力。

　　只要持續地了解手和腳的構造，就會覺得人體宛如精巧的機械。我記得，我剛開始學習解剖學時，強烈地感受到「宛如情感窗口般的手部的呈現方式」與「手部內宛如機械零件般的構造」之間的反差。

　　當時的我是美術大學的學生，也會創作美術作品。在創作時，大多會交給腦中湧現的想像力與情感來呈現。不過，若只仰賴想像力或情感的話，在作品與精神層面上，有時會變得不平衡。也就是所謂的低潮。在那種情況下，只要冷靜地呈現出人體的構造，就會有助於找回自己的狀態。那就像是主觀與客觀、幻想與現實的平衡。光靠情感或理論的話，作品會變得無趣，請大家試著找出對自己來說最剛好的平衡吧。

　　在美術解剖學中，能夠教的部分是「生物的形體與構造」。關於其他的構圖、明暗、風格（作風）等審美觀，則不太會解說。因此，在我的教科書當中，有時會引用其他美術作品來間接地傳達範例。在範例頁中，我刊載了幾幅參考美術作品繪製而成的插畫。大致學完構造後，也一起來學習美術吧。請大家不要侷限於自己喜愛的類型，盡量多看一些名作，學習最適合自己的表現方式吧。

# 參考文獻

**George B. Bridgman** "Bridgman's life drawing" Bridgman publishers, Inc., New York, 1924

**John Marshall** "ANATOMY FOR ARTISTS" Smith Elder, London, 1878

**Paul Poirier** "Traité d' anatomie humaine. Tome Deuxiéme" Masson et Cie, Paris, 1896

**Paul Richer** "ANATOMIE ARTISTIQUE DESCRIPTION FORMES EXTÉRIEURES DU CORPS HUMAIN LIBRAIRIE" PLON, Paris, 1890

**Paul Richer** "Nouvelle Anatomie Artistique Du Corps Homain. Tome II Morphologie La Femme LIBRARIE" PLON, Paris, 1920

**Rauber / Kopsch.** "Anatomie des Mensche" Leipzig, George Thieme Verlag, Stuttgart, 1987

**T. von Lanz, W.Wachsmuth** "Praktische Anatomie. Bein und Statik" Julius Springer, Berlin, 1938

**Wilhelm Tank** "FORM UND FUNKTION EINE ANATOMIE DES MENSCHEN BAND 2" Veb Verlag der Kunst, Dresden, 1953

**Werner Spalteholz** "Handatlas der Anatomie des Menschen" Scheltema & Holkema N.V., Amsterdam, 1939

**加藤公太**『スケッチで学ぶ美術解剖学』玄光社, 2020

**ポール・リシェ他**『リシェの美術解剖学』ライフサイエンス出版, 2020

**ゴットフリード・バメス他**『ゴットフリード・バメスの美術解剖学コンプリート・ガイド』ボーンデジタル, 2020

**Heinz Feneis**『図解　解剖学事典　第3版』医学書院, 2013

## TITLE

手 + 腳 美術解剖學

| STAFF | | ORIGINAL JAPANESE EDITION STAFF | |
|---|---|---|---|
| 出版 | 瑞昇文化事業股份有限公司 | 裝丁+デザイン | 植木葉月 |
| 作者 | 加藤公太 | 作例作画協力 | 大橋 裕 |
| 譯者 | 李明穎 | （50音順） | 小山晋平 |
| | | | 雨月ハジメ |
| 創辦人 / 董事長 | 駱東墻 | | はふみ |
| CEO / 行銷 | 陳冠偉 | | haluaki |
| 總編輯 | 郭湘齡 | | モグ |
| 特約編輯 | 謝彥如 | | 森岡久美 |
| 文字編輯 | 張聿雯　徐承義 | | |
| 美術編輯 | 謝彥如 | | |
| 國際版權 | 駱念德　張聿雯 | | |
| | | | |
| 排版 | 謝彥如 | | |
| 製版 | 明宏彩色照相製版有限公司 | | |
| 印刷 | 龍岡數位文化股份有限公司 | | |

| | |
|---|---|
| 法律顧問 | 立勤國際法律事務所　黃沛聲律師 |
| 戶名 | 瑞昇文化事業股份有限公司 |
| 劃撥帳號 | 19598343 |
| 地址 | 新北市中和區景平路464巷2弄1-4號 |
| 電話 | (02)2945-3191 |
| 傳真 | (02)2945-3190 |
| 網址 | www.rising-books.com.tw |
| Mail | deepblue@rising-books.com.tw |

| | |
|---|---|
| 初版日期 | 2023年10月 |
| 定價 | 420元 |

國家圖書館出版品預行編目資料

手+腳 美術解剖學 / 加藤公太作；李明穎譯. --
初版. -- 新北市：瑞昇文化事業股份有限公司,
2023.10
128　面；25.7x18.2　公分
譯自：手＋足の美術解剖学
ISBN 978-986-401-671-6(平裝)

1.CST: 藝術解剖學 2.CST: 人體畫 3.CST: 手
4.CST: 足
901.3　　　　　　　　　　　　112014454